Beards ROCK

FACIAL HAIR IN CONTEMPORARY ART AND GRAPHIC DESIGN

BY **SARAH, LA BARBIÈRE DE PARIS**

INTRODUCTIONS BY **ANDREJ GLOBOKAR**
FOREWORD BY **THIERRY BILLARD**

CERNUNNOS

GOT HAIR? NEVER GO FOR A CLEAN SHAVE
DU POIL, NE JAMAIS FAIRE BARBE RASE

THIERRY BILLARD

Some are short, some are well shaped, some are left untouched for three fateful days and might seem neglected if not for the fact that they're as well kept as a meticulously pruned garden just yearning to go wild. There are long ones, bountiful almost bushy ones, abundantly curly ones that pay homage to our 19th century leaders and would be radically retro if a tattoo here or a snip there, an adapted-sculpted-refined look didn't betray just how fashionable, skillful, and subtly pampered they are. You'll find some that are savage, animalistic, something that rugby icon Sébastien Chabal would call virtually Neanderthal if his own didn't merit the same judgment. Others are subtler, tamer, more controlled, measured to the centimeter; there are those reminiscent of a pileous triptych a la Napoleon III, a goatee combo a la Richelieu, or those that are an extension of the face designed to enhance one's appearance. There are also those that make an Indian yogi pass for clean-shaven, those that accompany Crocs, hussar mustaches, Prussian mustaches, those that liven up the decorative line of hair under one's nose that can sometimes be thin, bushy, skillfully simple, luxurious, or chiseled as if channeling a modern Clark Gable. There are so, so, so many (this book will make that abundantly clear)… and then there's mine.

Yes, MY beard, a beard that is analyzed, scrutinized, refined by a female eye every three weeks, then cut, shaped, designed, and perfected by her agile razors. MY beard is unique, delicate, untamed, wild—at the same time loyal, because it is my aesthetic signature, and annoying because it never does what I want it to do. MY beard has been created by me and for me, obsessively pampered, and once a month faithfully placed in the hands of someone who is like no other. My beard translates my spirit, it seems to fly at half-mast if I'm depressed and revives my optimism when I see it full of panache—I have such an aesthetic affinity for my beard, it is so much a part of my personality, such a major factor of my state of mind that it seems impossible to have anyone take care of it other than Sarah Daniel-Hamizi. My Parisian barber is THE Barber of Paris, I would never dream of entrusting my defining facial feature, my then black and now white scruff, to anyone's scissors but hers. It would be terrifying, a crime, sacrilege, most

Il s'en voit des courtes, taillées de près, à la limite des trois jours fatidiques qui les feraient passer pour négligées si elles n'étaient aussi entretenues qu'un jardin désireux de paraître sauvage alors qu'il est méticuleusement bichonné. On en connaît de longues, foisonnantes, joufflues presque, profusions frisottantes qui rendent hommage à nos tribuns du XIXᵉ siècle et seraient radicalement rétro si un tatouage ici, un coup de ciseau là, un look vestimentaire adapté-travaillé-peaufiné ne trahissaient combien elles sont tendances, habilement et subtilement choyées. Il en apparaît des sauvages, bestiales, qu'un Sébastien Chabal jugerait quasi néandertaliennes si la sienne elle-même ne méritait pas le qualificatif, d'autres plus subtiles, domptées, dressées, millimétriquement calibrées, proposant qui un triptyque pileux à la Napoléon III, qui un bouc composé en pointe à la Richelieu, qui un allongement de visage destiné à embellir une physionomie. Il existe aussi celles qui feraient passer un yogi hindou pour un glabre tellement elles abondent et s'épanouissent, celles qui s'accompagnent de crocs à l'anglaise, de bacchantes à la hussarde, de moustaches à la prussienne, celles qui agrémentent le trait de poils ornant un sous-nez tantôt fin, touffu, savamment sobre ou exubérant, ciselé comme pour incarner un Clark Gable up to date. Il y en a tant, tant, tant (cet ouvrage l'atteste, vous allez le voir)… et puis il y a la mienne.

Oui, MA barbe, celle que toutes les trois semaines le regard d'une femme analyse, ausculte, élabore, puis que ses rasoirs agiles coupent, taillent, dessinent, peaufinent. MA barbe : unique, fragile, indisciplinée, sauvage, à la fois fidèle car elle est ma signature visuelle et agaçante tant elle refuse d'obéir à ce que j'aimerais qu'elle devienne. MA barbe, composée par moi, pour moi, obsessionnellement choyée et dévotement déposée entre les mains d'une personne pas comme les autres. Car un tel fétiche esthétique, un tel composant de personnalité, un tel ingrédient majeur de mon humeur – elle traduit mon moral, semble en berne si je suis déprimé, fait renaître mon optimisme lorsque je la vois pleine de panache – il me serait impossible de le faire entretenir par quelqu'un d'autre que Sarah Daniel-Hamizi. Mon barbier parisien étant LA Barbière de Paris, jamais il ne me viendrait à l'idée de confier mes attributs faciaux, ma broussaille d'abord noire et aujourd'hui blanche, à d'autres ciseaux que les siens. Ce serait une crainte, un crime, un sacrilège, à coup sûr une faute. Quand on est content de son psy, le quitte-t-on pour n'importe quel charlatan qui prétend proposer les mêmes prestations mais ignore tout du métier et de la psychologie complexe de l'homo-modernus à barbe depuis longtemps gâtée, cajolée, comblée ?

À l'instar de tous mes semblables velus, barbichus, moustachus, pubescents du menton ou des joues, je sais que les poils (qui, ailleurs, nous horripilent) exigent, une fois sur le visage, qu'on en prenne adroitement soin. Parce qu'ils sont notre carte d'identité esthétique,

FIRST PAGE

Mark Ryden
Pink Lincoln, 2010,
Oil on canvas.

PREVIOUS SPREAD

Zachari Logan
Wild Man 8
Blue pencil on mylar,
2015.

LEFT PAGE

Laith McGregor
Fairweatherer
Biro on paper
15" x 13". 2012.

BELOW
Sir John Everett Millais
Victory, O Lord!
Oil on canvas, 1870.

RIGHT PAGE
Lillian Chestney
Arabian Night #8 Classic Comics
February, 1943.

certainly a mistake. If you are happy with your shrink, would you leave them for some random phony who claims to provide the same services but is oblivious to everything about the craft and the complex psychology of the bearded homo-modernus who has long since been spoiled, fawned over, indulged? Like all my hairy contemporaries sporting goatees, mustaches, or downy fuzz on their chins or cheeks, I know that when it comes to facial hair, each hair (which is a hair-raising topic in other scenarios) demands to be well taken care of. Because hair represents our aesthetic identity, it communicates who we are, who we dream of being, how we want to be viewed by our friends. An elaborate beard means a person is fashionable, follows trends, sets trends, a member of a club. A sculpted beard means a person sets themselves apart form the crowd all while blending in. And beards give the most unremarkable faces gain a certain allure, a presence. A false authenticity? It's possible,

traduisent qui nous sommes, comment nous rêvons d'apparaître, comment nous avons envie d'être vus voire aimés. Avec une barbe élaborée, on est à la mode, on suit la mode, on la fait, on appartient à un club. Avec une barbe adaptée, on se différencie tout en étant semblable. Et le moindre visage banal gagne en allure, en prestance. Une authenticité factice ? Peut-être mais qu'importe : l'essentiel n'est-il pas de se sentir beau, de se sentir bien ?
Ce plaisir-là, La Barbière de Paris le procure à chaque prestation et aide à le savourer jusqu'à la séance d'analyse pileuse suivante – une psy, je vous dis. Sarah traduit, développe, amplifie nos envies… parfois les tempère quand elles sont impossibles à réaliser, mais toujours elle accompagne. Depuis des années, je viens dans son salon comme si j'entrais au confessionnal du poil, confiant dans ses conseils comme sa maîtrise, sûr de sortir de son fauteuil de cuir revigoré, rasséréné, bienheureux d'être différent et devenu mieux que moi-même.
Réjoui aussi que ce soit une femme qui prenne soin de ce qui m'est esthétiquement le plus cher. « Un paradoxe » diront les rétrogrades, avant d'ajouter en messe basse – le formuler tout de go traduirait leur misogynie – : « Une femme qui taille des barbes, mais qu'y connaît-elle, elle qui n'en a pas ? » Eh bien, c'est précisément parce qu'elle est une femme que notre Barbière – un clan, je vous dis – a tant de clients fidèles. À la différence de certains de ses confrères confits dans les clichés du genre « quand on est un homme, si on a mal on n'est pas un mâle », elle a su écouter pour adoucir, inventer pour apaiser, innover pour embellir. Concevoir des prestations différentes (notons le sculptage de torse, par exemple), mettre au point des techniques inédites (dont une cire caoutchouteuse moins agressive que la pince à épiler et bien plus durable que le coup de coupe-chou…), imaginer des lieux modernes où jamais se croire téléporté dans les États-Unis des années 1950 n'est de mise, élaborer un service attentionné, développer des produits adaptés aux barbus, etc. Voilà ce qui fait sa force, son succès, notre fidélité, ma loyauté (et cette préface).
Foin de passéisme chez elle, au sein de son équipe comme dans ses boutiques, mais un confort inédit, pensé, vécu et à vivre autrement. Et puis, une barbière ne sait-elle pas mieux que quiconque l'ultime atout de la barbe moderne : l'art de la séduction réinventé ? Le poil d'aujourd'hui n'est plus celui d'autrefois, rêche, agressif, picot qui taillade quand on le caresse, clou qui assaille quand on embrasse. Qu'il aime les femmes ou les hommes, le barbu 2.0 soigneux de son système pileux ne cherche pas à terrifier mais à envoûter, à défier mais à séduire, à effrayer mais à montrer que derrière sa carapace poilue, il a un look certes, mais en plus d'un style aussi un cœur, une âme, voire de la douceur à donner et à revendre. Et cela, La Barbière de Paris le sent et le met en pratique. Du poil elle ne fait pas table ni barbe rase, non elle l'embellit, l'anoblit, l'adoucit… et nous avec !

6

J. E. Liotard
de Geneve Surnommé
le Peintre Turc peint
par lui meme à
Vienne 1744

LEFT PAGE

Jean-Étienne Liotard
Self-Portrait
Pastel, 24" x 19". 1744.

TOP

Photography of a Rasta by ArtMarie, 2014.

BELOW

Oliver Reed in *The Curse of The Werewolf* by Terence Fisher, 1961.

but irrelevant—isn't it most important to feel attractive, to feel good? This is the bliss that The Barber of Paris provides with her every move, helping her patrons savor the feeling until the next pscho-hair-analysis session—she's a therapist, I tell you.

Sarah translates, elaborates, amplifies our desires… and sometimes tempers them when they're impossible to achieve, regardless, she is always there for you. For years I've come to her salon as if entering a hair confessional, trusting in her advice as much as her skills, certain that I'll emerge from her leather couch revived, reassured, happy to be different and to have become someone better than myself.

I am also so very glad that the person who looks after what is most aesthetically dear to me is a woman. "A paradox," the old-timers say before adding in a low voice—the go-to formula that construes their misogyny—"a woman who cuts beards, what does she know, she doesn't have one?" Well, it is precisely because she is a woman that our woman Barber—they're quite a crowd—has many loyal clients. As opposed to some of her male contemporaries saturated with clichés like "when you're a man, if ail you're not a male," Sarah knows how to listen so she can calm and discover, appease and innovate, enhance. Devising different services (like treatments for chest hair, for example), perfecting new techniques (like a rubbery wax that is less abrasive than tweezers and longer lasting than a shave by a strait razor…); coming up with modern spaces where you will never feel out of place, like you've been teleported back to 1950s U.S.A.; formulating an attentive craft; developing products created just for beards, etc… therein lies her strength, her success, our faithfulness, my loyalty (and this preface).

Forget passé when it comes to Sarah, her team and her shops have an innovative sense of comfort that is well thought out, authentic, and approaches things differently.

After all, doesn't a female barber know about the ultimate virtue of the beards the best of anyone: the reinvented art of seduction? Hair today is not like the hair of the past, rough, aggressive, like a pick that cuts you when you touch it or a nail that attacks you when you kiss. Whether he's attracted to women or men, the bearded man 2.0 who takes care of his hair's wellbeing isn't seeking to terrify but to enchant, not to challenge but seduce, not to frighten but to show that behind his hairy armor, he is trying for a certain look, but beyond that a style, a heart, a soul—there is a sweetness that he has to give and keep on giving. And this, this is what The Barber of Paris understands and puts into practice. When it comes to facial hair, she doesn't go for a clean shave, no, she enhances it, honors it, softens it… and us along with it!

वाल्मीकी सं: ५

INTRODUCTION
ANDREJ GLOBOKAR

It can be said that the history of men and their souls is inscribed on their faces and that that there isn't just one beard, but many beards. This intimate feature that falls from the head toward the body, from the mind toward the heart, from thought to action, and from theory to experience, embodies the entire history of humanity: gods and mortals, sovereigns, believers, pirates, rebels, warriors, athletes, scientists, sorcerers, animals, police and thieves, men and women. The beard has a sprawling presence, as much throughout history as in the collective unconscious and its myths. "Hair speaks a language to those who know how to listen and reveals each person's moral and psychological disposition to those who know how to look" (*De la proportion des traits*, Bibliothèque des dames, 1764). The beard is wisdom, power, knowledge, identity, awareness, resistance, and belonging. It can be a political, religious, or social tool—a means of communication. Its presence is felt in almost every facet of the human experience. It has been examined and often disagreed upon by various anthropologies, beliefs, and histories. To immerse oneself in this area of study is to manipulate human sciences—from geography to sociology, art history, psychology (read, psychiatry), biology, natural sciences, and even geopolitics and theology.

The beard is also a powerful symbol with a fantastical history. There are fables, superstitions, and beliefs that express themselves through the beard. It constantly wavers between the real and imaginary, at times resulting in contradiction. The beard appears as much in short-lived fashions as in the long lasting civilizations and cultures indicated in various religions and anthropologies.

Beards have taken many forms and still capture our attention, for better or worse. Every culture has either supported or outlawed the beard, depending on how the winds of history blew. Some have used it to influence, understand, or explain their existence. The abundance of sources and wide range of disciplines that contribute to the exploration of the beard have created a more concise and thorough body of knowledge. We hope a thematic color-coded approach brings new clarity to the discourse. Here we will find new connections in this already vastly explored history and attempt to playfully and poetically clarify our understanding while introducing new perspectives on the beard.

Il est acquis que l'histoire des hommes et de leur âme est littéralement inscrite sur leur visage et qu'il n'y a pas une barbe, mais des barbes. Cet élément intime, qui descend de la tête vers le corps, de l'esprit vers le cœur, de la pensée vers l'action et de la théorie vers la pratique, convoque toute l'histoire de l'humanité : dieux, souverains, croyants, pirates, rebelles, guerriers, sportifs, scientifiques, magiciens, animaux, policiers et voleurs, hommes et femmes. À bien y regarder, sa présence est tentaculaire, tant dans l'histoire réelle que dans l'inconscient collectif et ses mythes : « Les poils parlent une langue à qui sait entendre et racontent les dispositions morales et psychiques de chacun pour qui sait observer. » (De la proportion des traits – Bibliothèque des dames, 1764).

Elle est sagesse, pouvoir, savoir, identité, revendication, résistance, appartenance ou encore instrument politique, religieux, social ou de communication. Son spectre couvre presque tous les épisodes de l'aventure humaine et c'est un formidable et vaste objet d'étude où se côtoient anthropologies, croyances et histoires. S'y plonger invite à manipuler les sciences humaines, de l'histoire-géographie à la sociologie en passant par l'histoire de l'art, la psychologie (voire la psychiatrie), la biologie et les sciences naturelles ou encore la géopolitique et la théologie. Entre autres. Aussi, elle véhicule un nombre incroyable de symboliques, et est le lieu d'une histoire fantasmée, tant fables, superstitions et croyances y trouvent un espace d'expression et de validation. Elle oscille constamment, à ce titre, entre projections imaginaires et réalité factuelle historique, au risque, parfois, de se contredire. Elle s'inscrit autant dans le temps court des modes et des interactions sociales que dans la longue durée des civilisations et des cultures marquées par des religions et des anthropologies variées.

Les barbes se sont montrées sous toutes les formes et font, aujourd'hui encore, l'objet d'attentions, bonnes ou mauvaises. D'une façon générale, tous les peuples ont porté ou proscrit la barbe, au gré des vents de l'Histoire, et s'en sont servis pour conduire, comprendre ou expliquer leur existence. L'abondance des sources et la grande transversalité des disciplines qui servent à sa compréhension donnent lieu à un corpus plus que dense et fourni. C'est pourquoi l'approche thématique par couleurs, proposée ici, apporte un éclairage différent sur les discours à propos de nos chères toisons. Cette lecture chromatique permet de rebattre les cartes et de proposer un autre jeu. Il s'agit ici de tirer de nouveaux fils de cette histoire bien fournie et, de façon ludique et poétique, tenter, toujours et encore, d'en préciser la compréhension, d'en approfondir le sens et d'envisager de nouvelles perspectives. En invoquant la couleur, les faits bousculent les symboles et en font apparaître d'autres. Du foutraque au sublime. Résolument rock'n'roll.

PREVIOUS SPREAD

Sleeping Kumbhakarna
Watercolour on paper. 19th century.
9" x 15".

LEFT PAGE

Study of Two Heads
Peter Paul Rubens. Oil on wood.
27,5" x 20,5". c. 1609.

FOLLOWING PAGE

Advert for the beard soap Gibbs,
Paris Match #87, February 29,
1940, France.

Avec le **SAVON POUR LA BARBE**

GIBBS

SE RASER DEVIENT UN PLAISIR — ÉTUI 57 *Se fait en 6 couleurs*

SUMMARY
SOMMAIRE

FOREWORD / PRÉFACE	4
INTRODUCTION	12

WHITE BEARDS / BARBES BLANCHES — 16
DANIEL MARTIN DIAZ	26
COLLECTION JEAN-MARIE DONAT	32
BRIAN HODGES	38
ROBERT MARBURY	44
BRENDAN JOHNSTON	50

BLACK BEARDS / BARBES NOIRES — 56
MARIE URIBE	66
MIMI KIRCHNER	72
MULGA THE ARTIST	78
ELLA MASTERS	84
BROCK ELBANK	90

BLUE BEARDS / BARBES BLEUES — 96
OLIVIER FLANDROIS	104
LAITH MCGREGOR	110
ZACHARI LOGAN	118
PAT CANTIN	126

RED BEARDS / BARBES ROUGES — 132
AARON SMITH	142
YUPIIT MASKS	148
RAS TERMS	152

FLOWERY BEARDS / BARBES FLEURIES — 158
VIOLAINE ET JÉRÉMY	168
GEOFFROY MOTTART	174
OLAF HAJECK	180
DAN FRENCH	186
TURKINA FASO	192

SURPRISING BEARDS / SURPRENANTES BARBES — 198
MINDO CIKANAVICIUS	208
SARAH, LA BARBIÈRE DE PARIS	214
MARK LEEMING	220
ERIK MARK SANDBERG	226
TAKAO SAKAI	234

MUSTACHES / MOUSTACHES — 240
GEOFFREY GUILLIN	250
PIETRO SEDDA	256
MARC JOHNS	264
HILBRAND BOS	270

CONCLUSION: SARAH DANIEL-HAMIZI: BEARDS, A MAN'S AFFAIR? / LA BARBE, UNE AFFAIRE D'HOMME ?	276
CREDITS / CRÉDITS	288

WHITE BEARDS
BARBES BLANCHES

WHITE BEARDS

If the beard is the source of all power as far as Molière is concerned, then a man's grandeur lies in this same feature that links him to the forces of the universe, according to Victor Hugo. A white beard symbolizes wisdom, power, and knowledge. It becomes a means of contact between the power of God, the king, or mage, and the outside world. It inspires respect and identifies a person as a bearer and guardian of an unusual history.

Many ideologies from antiquity, the Bible, and the Middle Ages associate white beards with power and bestow unto them intelligence, competence, and credibility. A white beard is the mark of patriarchs, historical persons, and powerful gods, worn by Hebrews, Greeks, Romans, and Christians. It is systematically included in biblical depictions from Moses to Saint Peter. Olympic, Scandinavian, Celtic, and Germanic gods are essentially all bearded.

The power of the beard comes from heaven. Augustine speaks of the balm of the soul that, when poured over the head of Christ, runs down into his beard, a symbol of holiness. In Jewish mythology, the strands of the beard symbolize channels of holy energy from the subconscious that flow from on high directly into the human soul. Thus, God instructs Moses and the Israelites not to cut their hair or shave, just like the pagans. The beard is sacred and necessary to conduct prayer. The most orthodox religious forbid shaving. The beard also is a political or religious instrument: the Greek clergy, in the image of Saint Sergius, used their beards to distinguish themselves from the Roman clergy who wanted to make them cut them off. After the iconoclastic crisis of the 8th century banned divine images, the Patriarchate of Constantinople took a stand against reigning political powers by authorizing these images and encouraged his ecclesiastical people to let their beards grow in a time when shaving had been deemed disgraceful by the Councils of Carthage. In Slavic countries, the beard was considered a mark of virtue, or sanctity, while the clean-shaven face was associated with debauchery and decadence and was condemned. In the Islamic world, the statute requiring a beard isn't directly mentioned in the Quran, but beards play a part in natural religion and the Prophet mentions beards often in his Hadiths (words of the Prophet): one must let his beard grow

PREVIOUS SPREAD
Portrait of Alan Moore
Franck Quitely. 2011.

LEFT PAGE
The Ten Commandments
Charlton Heston as Moïse.
Cecil B. DeMille. 1956.

Si, pour Molière, la toute puissance est du côté de la barbe, c'est dans cette dernière, qui le relie aux forces de l'univers, que réside la grandeur de l'homme, scande Victor Hugo. Blanche, la barbe symbolise la sagesse, le pouvoir et le savoir. Elle devient un élément de contact entre la force du dieu, du roi ou du mage et le monde extérieur. Elle inspire le respect et identifie son porteur comme détenteur et dépositaire d'une histoire hors du commun.

Tant de modèles antiques, bibliques et médiévaux associent une toison blanche à la puissance et lui confèrent compétence, force, intelligence, crédibilité et légitimité. Elle est l'insigne des patriarches, des personnages historiques et des dieux puissants, et apparaît sur les visages hébreux, grecs, romains et chrétiens. Elle accompagne systématiquement les représentations bibliques de Moïse à saint Pierre et les dieux de l'Olympe, scandinaves, celtes ou germaniques sont quasiment tous barbus.

La puissance de la barbe vient du ciel. Augustin évoque cet onguent de l'esprit qui, versé sur la tête du Christ, termine son écoulement dans sa barbe, symbole de sainteté. Dans la mystique juive, les poils de la barbe symbolisent les canaux d'énergie sainte du subconscient qui coule d'en haut jusqu'à l'âme humaine. Dieu demande alors à Moïse et aux Israélites de ne pas se couper les cheveux et de ne pas se raser, comme le font les païens. La barbe est sacrée et est obligatoire pour conduire la prière. Les plus orthodoxes en proscrivent le rasage. Ailleurs, la toison est instrument politique ou religieux : le clergé grec, à l'image de saint Serge, tient à se distinguer par sa barbe d'un clergé romain voulant la lui faire couper. Après la crise iconoclaste du VIIIe siècle bannissant les images divines, le patriarcat de Constantinople décide de s'affirmer face au pouvoir politique en autorisant les images et encourage son personnel ecclésiastique à laisser croître ces barbes dont le rasage est déclaré indigne par le concile de Carthage. Ainsi, en pays slave, la barbe est considérée comme une marque de vertu, voire de sainteté, alors que le visage glabre associé à la débauche et à la décadence et, donc, à Rome est condamné, voire réprimé. En terre d'Islam, le statut du port de la barbe n'est pas mentionné directement dans le Coran mais son port fait partie de la religion naturelle et le Prophète l'évoque souvent dans ses hadiths (paroles du Prophète) : il faut se laisser pousser la barbe pour se différencier, au choix, des mécréants, des mages, des gens du livre ou des polythéistes. Le rasage est considéré comme désobéissance au Prophète.

L'art véhicule et valide ces croyances. Dans Le Dernier Souper *de Léonard de Vinci, huit des personnages représentés sont barbus. L'homme, créé à l'image de Dieu, sera barbu et Jésus, dont on sait aujourd'hui qu'il est en réalité imberbe, est représenté, à partir du IVe siècle, avec une barbe. Cet attribut est tellement assimilé*

BELOW

The God club: Jesus-Christ, Robert Wothan, Monsieur Jupiter, Louis Bouddha, Claude Allah, and Gaston Jéhovah Marcel Gotlib. 1973.

RIGHT PAGE

Nabuchodonosor William Blake. 1795.

to differentiate himself by choice from miscreants, mages, people of the book, and polytheists. To shave is to disobey the Prophet.

Art is a vehicle and a means of validation for these beliefs. In Leonardo da Vinci's The Last Supper, the eight figures depicted are bearded. Man, created in God's image, would be bearded and Jesus, who from what we know today didn't wear a beard, is depicted as bearded beginning in the 4th century. This feature is so intrinsically linked with greatness and wisdom that the Cypriots even depicted Venus with a beard. Within artistic representation, the artist must compose his masterpiece in the image of his sovereign leader. What would the people in Michelangelo's work have looked like if Pope Julius II hadn't been one of the rare Roman popes to have and endorse having a beard?

The beard, the ultimate physical distinction, is not only a symbol of power but can even create hierarchies in society. The Assyrians of Nebuchadnezzar generally had large, curly, beards which they sometimes dyed. The length of a person's beard marked their status in the social hierarchy: soldiers had short beards, dignitaries had long beards. In Egypt, kings and queens wore false beards made of metal or wood, a divine feature representing the energy granted by God, as signs of sovereignty. For the Greeks, a silvery beard is a privilege granted to the nobility and warriors. The strict rules in Sparta

à la grandeur et à la sagesse, que les Chypriotes en affublent même Vénus pour la représenter. En matière de représentation artistique, l'artiste doit composer avec l'image de son commanditaire de souverain. Quelle aurait été l'apparence de certains personnages créés par Michel-Ange si le pape Jules II n'avait pas été un des rares papes romains à porter et plébisciter la barbe ?
La barbe, distinction suprême, est symbole de pouvoir et hiérarchise également la société : les Assyriens de Nabuchodonosor portent généralement une grande barbe bouclée, parfois teinte ; et sa longueur fixe la hiérarchie sociale : courte pour les soldats, longue pour les dignitaires. Les hébreux portent des postiches symbolisant le rang et la qualité du porteur. En Égypte, rois et reines portent de fausses barbes en métal ou en bois, signe de souveraineté et attribut divin représentant l'énergie active du Dieu. Chez les grecs, une barbe effilée est le privilège de la noblesse et des guerriers. La rigoureuse Sparte exècre les rasés et Athènes en affuble les grands esprits.
En Inde, les Sikhs considèrent la barbe comme un don de dieu, article de foi obligatoire faisant partie de leur noblesse, de leur dignité et de leur virilité. Chez plusieurs peuples d'Orient, les serments les plus sacrés sont portés sur la barbe de l'assermenté tandis qu'en Gaule, les alliances diplomatiques se contractent par attouchement de la barbe. Des commerçants portugais instaurent même, contre un dépôt de sa barbe, un « emprunt garanti sur poil ». La barbe est également une richesse. Son rasage est synonyme de punition et d'ablation de la puissance. Dans de nombreuses législations, couper ou toucher une barbe est une insulte sanctionnée par une punition. Pour les Assyriens, les vaincus

loathed the clean-shaven, and Athens adorned their great thinkers with beards. In India, Sikhs consider the beard a divine gift; it is an obligatory symbol of faith and a signifier of one's nobleness, dignity, and masculinity. In many Asian cultures, the most sacred oaths were sworn on the beard of the oath-taker while in Gaulle, diplomatic alliances were made by touching one another's beards. Portuguese merchants even made deals with their beards as a deposit, a "loan guaranteed by a strand of hair." Thereby, a beard can represent wealth.

Shaving one's beard was synonymous with punishment and the stripping of power. In many legal systems, cutting or even touching a beard was a punishable insult. For the Assyrians, the vanquished had to sweep the floor with their beards as a sign of respect and submission. In Sparta, the cowards were shaved. In Rome, the challenger Domitian had his beard forcibly removed, as did adulterous men elsewhere. Even Jesus' beard was plucked out.

White beards also signify intellect. Beards were sported by the "knowers," alchemists, savants, theologians, scientists, and philosophers.

doivent balayer le sol avec, en signe de respect et de soumission. À Sparte, on rase les lâches, à Rome, les opposants (Domitien) et, ailleurs, les hommes adultères. Même Jésus se fait arracher sa barbe. La barbe blanche identifie également le détenteur du savoir : elle affuble les « sachants », alchimistes, savants, théologiens, scientifiques et philosophes.

Chez les philosophes grecs, elle est l'ornement essentiel de la gravité philosophique. L'École d'Athènes, peinte par Raphaël au Vatican, est une assemblée de barbus. Pour Épictète, qui officialise la barbe du philosophe, cette dernière est sacrée, exprimant l'idée selon laquelle la philosophie n'est pas qu'un simple passe-temps intellectuel, mais plutôt un mode de vie qui transforme tous les aspects de ses habitudes et comportements, y compris le rasage.

Dans la pratique, les styles de barbes distinguent les différentes écoles : les longues et sales barbes des cyniques se démarquent de celles, bien taillées et lavées, des stoïciens et des péripatéticiens. Plus tard, Érasme, dans L'Eunuque, raillera cette réalité en faisant dire à Bagoas : « Si l'on jugeait le philosophe à sa barbe, les boucs auraient le premier prix. » Plus proche de nous, la barbe blanche, synonyme de savoir et de science, est l'apanage des grands penseurs de la fin du XIXe siècle, et ce, de Darwin à Freud. Cette pilosité du monde scientifique peut trouver son origine dans la volonté de rupture des humanistes du XVIIe siècle avec le rigorisme clérical et corporatiste universitaire (les barbus sont alors interdits de faire cours). La symbolique révolutionnaire

Head of Christ
Antonio Allegri da Correggio. 1521.

Icon of St Sergius.

For the Greek philosophers, the beard was essential for philosophic gravity. The School of Athens, painted by Raphael in the Vatican, is an assembly of bearded men. For Epictetus, who officially recognized the philosopher's beard, the beard is sacred. According to him, philosophy wasn't simply an intellectual pastime but rather a way of life that transforms all aspects of daily ritual and behavior, shaving included.

In practice, different styles of beards distinguish different schools of thought: the long and dirty beards of the Cynics are different from the well-shaped and clean beards of the Stoics and Peripatetics. Later Erasmus made light of this reality in saying to Bagoas: "if we judged the philosopher by his beard, billy goats would take first prize ."

In more recent times, the white beard, synonymous with knowledge and science, is an appendage of the great thinkers of the late 19th century, from Darwin to Freud.
The hairiness of the scientific world can be traced back to the 17th century when the Humanists sought to break away from clerical rigor and corporatist universities where bearded men were forbidden from teaching. Revolutionary symbolism hinges on the beards of the patriarchs like Bakunin, Proudhon, or Marx. The famous cliché from the beautifully bearded Marx comes from a moment in Algiers in 1882 when he was sick,

s'empare des barbes de patriarches de Bakounine, Proudhon ou Marx. Le célèbre cliché de ce dernier avec sa belle barbe est pris à Alger, en 1882, alors qu'il est malade, la veille d'un ultime rasage avant sa prochaine mort. Il écrit à Engels : « Pour plaire au soleil, je me suis débarrassé de ma barbe de prophète et de ma toison. »
Victor Hugo, lui, promeut une barbe « républicaine » allant à l'encontre des ordres du ministre de l'Instruction, qui honnit ce soi-disant symbole des progressistes et ne veut plus voir un professeur barbu. En 1830, à la première d'Hernani, « quelques-uns portaient de fines moustaches, et quelques autres des barbes entières, et cela seyait fort bien à leurs têtes spirituelles, hardies et fières, que les maîtres de la Renaissance eussent aimé à prendre pour modèles ». (Théophile Gautier, Histoire du romantisme, *1874).*
La barbe blanche vient, enfin, identifier les mages, magiciens et autres druides : Merlin l'enchanteur, Gandalf, Panoramix, les devins de l'Antiquité, les mages, nécromanciens ou sorciers portent tous cette barbe qui rend visible ces dons de Dieu que sont la science médicale et la magie, la toison blanche renfermant connaissance extraordinaire et savoir ancestral. Ils sont à la croisée du divin et de la connaissance. Le plus populaire de ces magiciens est le Père Noël. Sa barbe exprime protection et bonté et lui vient de saint Nicolas, évêque du IIIe siècle qui sauva des enfants et devint le protecteur des plus jeunes. Importé dans le nouveau monde par les migrants hollandais, il devient Santa Claus. *En 1931, Haddon Sundblom, dessinateur pour Coca-Cola, crée et diffuse cette image de grand-père bienveillant.*

RIGHT PAGE

Creation of the Sun, Moon and Vegetation
Fresco, Sistine Chapel ceiling. Michelangelo. 1511.

WHITE BEARDS

LEFT PAGE

Karl Marx
John Jabez Edwin Mayall. 1875.

TOP

Merry Old Santa Claus
Thomas Nast. 1881.

BELOW

Vintage German Calendar.

the day after his last shave before his death. He wrote to Engels: "to please the sun, I got rid of my long beard and my hair ." As for Victor Hugo, he was in favor of a "republican" beard, going against the Minister of Education who scorned the so-called symbol of progressives and forbade teachers to wear beards. In 1830, at the premiere of Hugo's play, Hernani, "some sported fine mustaches and others full beards, and that suited their spiritual, bold, and proud minds perfectly, minds that the Renaissance masters would have loved to model themselves after " (Theophile Gautier, *Histoire du romantisme*, 1874).

Finally, white beards are associated with mages, magicians, and other druids—Merlin the Wizard, Gandalf, Panoramix, ancient seers, necromancers, sorcerers all have beards that reveal their god-given gifts of medicine and magic. White hair holds extraordinary and ancestral knowledge, and white beards are at the intersection of divinity and intelligence. The most popular of these magicians is Father Christmas, whose beard represents protection and goodness and finds its origins in Saint Nicholas, a 3rd century bishop who saved children and became the protector of the young. Brought to the new world by Dutch migrants, he became Santa Claus. In 1931, Haddon Sundblom, a designer for Coca-Cola, created and released the image we have of him today as the benevolent grandfather.

DANIEL MARTIN DIAZ

Based in Tucson, Arizona, Daniel Martin Diaz is a fine artist with an insatiable curiosity to explore the mysteries of life and science. His work has been exhibited worldwide, published in *The LA Times*, *The New York Times*, *Juxtapoz*, *Hi-Fructose*, and *Lowrider Magazine*, and collected in four personal art books. Diaz has worked on large public art projects in the US, contributed original artwork to gold and platinum-certified albums for Atlantic Records, and has won numerous awards.

www.danielmartindiaz.com

Sarah Daniel-Hamizi: What inspires you about bearded men?

The Bearded Man

Which came first the beard or the bearded man?

Many lives have been destroyed by the bearded man

Many lives have been enlightened by the bearded man

He hides his face behind the facade of wisdom

We trust in him and women lust after him

Has he lost his soul in vanity and the veneer of a mirror?

- Daniel Martin Diaz, March 2017

Installé à Tucson, en Arizona, Daniel Martin Diaz est un artiste plasticien ayant une curiosité intarissable pour les sciences et les mystères de la vie. Ses travaux ont été exposés mondialement et publiés par des magazines tels que le New York Times, *le* LA Times, Juxtapoz, High Fructose *ou encore le* Low Rider Magazine, *ainsi que dans quatre artbooks. Diaz a produit des artworks pour des projets vastes et variés aux États-Unis tels que des disques d'or et de platine chez Atlantic Records et a remporté de nombreuses récompenses.*

Sarah Daniel-Hamizi: Qu'est-ce qui vous inspire chez les hommes barbus ?

L'Homme Barbu

Qui est venu le premier ? L'Homme barbu ou la barbe ?

Tant de vies détruites par l'homme à barbe,

Tant de vies révélées par l'homme à barbe,

Il dissimule son visage derrière sa figure de sagesse

Et nous croyons en lui et les femmes soupirent après lui

A-t-il perdu son âme dans la vanité et l'illusion d'un miroir ?

- Daniel Martin Diaz, mars 2017

LEFT

Transfiguration of Sorrow
Crimson and graphite on paper. 2011.

RIGHT PAGE

Quantum Christ
Oil on wood. 2011.

ВОЗДУХ ЗЕМЛЯ ВОДА ОГОНЬ 13

ХРИСТОС АЛХИМИК

WHITE BEARDS

ABOVE LEFT
Mysteries Secrets
Oil on wood. 2011.

ABOVE RIGHT
Celestial Christ
Oil on wood. 2011.

LEFT PAGE
Christ Alchemist
Oil on wood. 8.3" x 10". 2011.

BOTTOM RIGHT
Soul Atomism
Graphite on paper. 2011.

AND I STOOD UPON THE SAND OF THE SEA, AND SAW A BEAST RISE UP OUT OF THE SEA, HAVING SEVEN HEADS AND TEN HORNS AND UPON HIS HORNS TEN CROWNS, AND UPON HIS HEADS THE NAME OF BLASPHEMY.

AND THE BEAST WHICH I SAW WAS LIKE UNTO A LEOPARD, AND HIS FEET WERE AS THE FEET OF A BEAR, AND HIS MOUTH AS THE MOUTH OF A LION: AND THE DRAGON GAVE HIM HIS POWER, AND HIS SEAT AND GREAT AUTHORITY

יהוה

ABOVE
Divine Healer.
Oil on wood.
9.5" x 9.5". 2011.

LEFT PAGE, TOP
Prophecy
Graphite on paper.
2011.

LEFT PAGE, BOTTOM LEFT
Man Tree
Graphite on paper.
2011.

LEFT PAGE, BOTTOM RIGHT
Atomic Christ
Graphite on paper.
2011.

WHITE BEARDS

COLLECTION
JEAN-MARIE DONAT

Born in 1962 in Paris (France), Jean-Marie Donat has worked in publishing for thirty years. He contributed to the trendy Italian review *Frigidaire* in the early 80s, was the studio manager and artistic director of Sarbacane Design for fifteen years, and participated in 2003 in launching Éditions Sarbacane. He co-created the Patate Records label, specializing in republishing works by Jamaican artists. He currently manages his own publishing company, AllRight. "The 2015 Rencontres d'Arles" will be an occasion for him to launch Innocences, a publishing house dedicated to images of all kinds. Donat is also an informed collector and an archivist of photographs, which he amassed over more than 25 years while traveling in Europe and the US. The collection, which has been exhibited throughout Europe, revolves around a powerful idea: that of providing a singular interpretation of the century. Additionally, series of photographs from Donat's collection are published in limited editions for Innocences and higher circulation prints by mainstream publishers.

www.innocences.net

Né en 1962 à Paris, Jean-Marie Donat exerce depuis trente ans dans l'édition. Collaborateur de la revue italienne tendance Frigidaire *au début des années 1980, il est durant quinze ans chef de studio et directeur artistique de Sarbacane Design. Il participe en 2003 au lancement des Éditions Sarbacane. Il co-fonde également dans les années 1990 le label Patate Records spécialisé dans la réédition d'œuvres d'artistes jamaïcains. Il dirige aujourd'hui son agence de création éditoriale, AllRight. L'exposition personnelle qui lui a été consacrée aux Rencontres de la photographie d'Arles ajoutée en 2015 a été pour lui l'occasion de lancer Innocences, maison d'édition dédiée à l'image sous toutes ses formes. Ce passionné est un collectionneur et un archiviste fou de photographies. Il réunit ces dernières au fil de ses voyages en Europe et aux États-Unis depuis plus de trente ans, autour d'une idée forte : donner une lecture singulière du siècle. Ce qu'il a rassemblé ainsi a déjà fait l'objet de plusieurs expositions en Europe. Des photos issues de sa collection ont aussi illustré de nombreux livres sous forme d'éditions rares à tirage unique publiés aux éditions Innocences et d'éditions à tirage plus important chez des éditeurs grand public.*

All images are from *Nightmare Christmas*.
Collection Jean-Marie Donat.
Cernunnos Publishing. 2016.

WHITE BEARDS

WHITE BEARDS

WHITE BEARDS

BRIAN HODGES

A seasoned collaborator and world traveler, Brian Hodges is a travel and editorial photographer known for capturing authentic moments and images with a powerful connection to place. Brian believes that great photography is not just about captivating images, but creating images with lasting emotional impact. In love with travel and the lure of the road, he has followed the winds of adventure around the globe and across 60 countries. He speaks English, French, and Spanish fluently. Before picking up a camera, Brian focused his creative energy on designing satellite telecommunications systems. He spent a decade living and working as a software engineer in Paris where, among other projects, he played a key role engineering the XM/Sirius radio prototype system. His award-winning work is featured in such distinguished publications as *Condé Nast Traveler*, *Photo District News*, *National Geographic Traveler*, *GEO Magazine*, and many others.

www.brianhodgesphoto.com

Globe-trotteur, Brian Hodges est un photographe célèbre pour ses images en connexion profonde avec les lieux où elles sont prises. Il est persuadé que cet art ne se réduit pas à immortaliser les instants, mais plutôt à en créer par la puissance des émotions. Par amour de la route, il a visité pas moins de soixante pays. Juste avant de se lancer comme photographe, Brian a été de nombreuses années ingénieur à Paris où, en parallèle d'autres projets, il a joué un rôle clé dans la construction du prototype de système radio XM/Sirius. Il a remporté plusieurs prix pour son travail et a été cité par de nombreux magazines prestigieux, dont le Condé Nast Traveler, Photo District News, National Geographic Traveler, GEO Magazine, *et tant d'autres.*

WHITE BEARDS

WHITE BEARDS

ROBERT MARBURY

Robert Marbury is a multi-disciplinary artist working in fabric, photography, and fur. He is a co-founder of the Minnesota Association of Rogue Taxidermists and lectures internationally about alternative taxidermy. He has developed his *Urban Beast Project* since 2 000 in order to investigate the ferine nature of animals and their interaction with humans in the urban environment. Robert has played a "drape" in John Waters' *Cry-Baby*, been held up by pirates in Indonesia, and served as the Public Arts Chair on the Minneapolis Arts Commission. He continues to judge the annual *Carnivorous Night's Taxidermy* Contest, which is the largest alternative taxidermy contest in the world. He is the author of *Taxidermy Art: A Rogue's Guide to the Work, the Culture, and How to Do It Yourself.*

Sarah Daniel-Hamizi: What did you hope to express by showing the variety of American president facial hair?
My goal with this project was to see how much I could transform my appearance with facial hair, while still being recognizable as a well-established representation of nationalistic pride. Also, we have not had a whiskered, bearded, or moustached president in the United States since William Howard Taft (1909-1913). That seems suspicious.

www.robertmarbury.com

Robert Marbury est un artiste multidisciplinaire qui travaille tout autant le tissu, la photographie et la fourrure. Il est le co-fondateur de l'Association du Minnesota des taxidermistes d'art et donne des conférences internationales sur la taxidermie alternative. Il a développé son Urban Beast Project *depuis 2000 dans le but d'étudier la féralisation des animaux et leurs interactions avec l'homme dans les environnements urbains. Robert a joué un membre des « frocs moulants » (nom en VF du clan des Drapes, dans le film) dans* Cry-Baby, *le film musical américain de John Waters, a été retenu en otage par des pirates en Indonésie, et a servi comme président des arts publics à la Commission des arts de Minneapolis. Il continue de juger le concours annuel de la Carnivorous Night's Taxidermy, qui est la plus vaste compétition de taxidermie alternative dans le monde. Robert est aussi l'auteur du livre* Taxidermy Art: A Rogue's Guide to the Work, the Culture, and How to Do It Yourself.

Sarah Daniel-Hamizi : Qu'avez-vous souhaité exprimer en portant toutes ces barbes différentes ?
Mon but avec ce projet était de comprendre jusqu'à quel point je pouvais transformer mon apparence uniquement via *ma barbe, tout en étant toujours reconnaissable comme une représentation établie de notre fierté américaine. D'ailleurs, nous n'avons pas eu de président moustachu ou barbu aux États-Unis depuis William Howard Taft (1909-1913). C'est suspicieux, non ?*

RIGHT PAGE

Presidential Facial Hair Portrait series #19. Rutherford Birchard Hayes. The Preacher. Photography and beard trim. 2013.

Rutherford B. Hayes
Republican

19

Benjamin Harrison *Republican* 23	**Chester A. Arthur** *Republican* 21
John Quincy Adams *Democratic-Republican* 6	**Martin Van Buren** *Democrat* 8

TOP LEFT

Presidential Facial Hair Portrait series #23. Benjamin Harrison. The Omega. Photography and beard trim. 2013.

TOP RIGHT

Presidential Facial Hair Portrait series #19. Chester Alan Arthur. The Mutton Chops. Photography and beard trim. 2013.

BOTTOM LEFT

Presidential Facial Hair Portrait series #6. John Quincy Adams. Hate Curtains. Photography and beard trim. 2013.

BOTTOM RIGHT

Presidential Facial Hair Portrait series #8. Martin « Red Fox of Kinderhook » Van Buren. Facial Hair: Dandy Cheek Badgers (Pre Side Burns). Photography and beard trim. 2013.

WHITE BEARDS

WILLIAM HOWARD TAFT
REPUBLICAN
27

THEODORE ROOSEVELT
REPUBLICAN
26

GROVER CLEVELAND
DEMOCRAT
22 24

ABRAHAM LINCOLN
REPUBLICAN
16

TOP LEFT
Presidential Facial Hair Portrait series #27.
William Howard Taft.
Photography and beard trim. 2013.

TOP RIGHT
Presidential Facial Hair Portrait series #26.
Theodore Roosevelt.
Photography and beard trim. 2013.

BOTTOM LEFT
Presidential Facial Hair Portrait series #22 & #24.
Stephen Grover Cleveland. The Grover.
Photography and beard trim. 2013.

BOTTOM RIGHT
Presidential Facial Hair Portrait series #16.
Abraham Lincoln. Chin Curtain.
Photography and beard trim. 2013.

JAMES A. GARFIELD
REPUBLICAN
20

Ulysses S. Grant
Republican
18

Presidential Facial Hair Portrait series #18.
Ulysses S. Grant, born Hiram Ulysses Grant. Man Beard.
Photography and beard trim. 2013.

BRENDAN JOHNSTON

Brendan Johnston (born in 1984) is a compelling young painter and sculptor. He grew up just several blocks from the Metropolitan Museum of Art in New York City. After graduating from McGill University with a B.A. in art history and the humanities, Brendan moved back to New York to pursue a career as a fine artist. In 2008, he enrolled in the Grand Central Atelier, where he diligently studied academic drawing, painting and sculpture. In 2014, Brendan traveled to Italy to complete his studies by drawing from antique sculptures and copying Old Master paintings in the museums of Rome, Florence and Naples. Now living in New York City, Brendan is currently a resident artist and teacher at the Grand Central Atelier where he creates dynamic works spanning many genres of painting.

Sarah Daniel-Hamizi: Are you influenced by spirituality in your work?
Throughout art history, the beard has been used as a means to express interior psychology. The Greeks cared enormously for the tailored curls of the hair in their sculpted figures.
In my drawing *Boxer of Quirinal*, I followed in detail each line and curve of the boxer's idealized beard.
Laocoön and his Sons in the Vatican Museums is considered to be one of the greatest sculptures in the history of art. It is also a supreme expression of pathos, where each muscle and tendon writhe with active pain. In my painting, *Laocoon Head*, the beard expresses the torment of mind and body. Each curl twists and turns with extreme discomfort. In formal terms, the beard is an orchestra of abstract shapes whose whole produces a symphonic expression of Laocoon's pain. Ancient sculptures are very often tales of the human condition, where the beard signifies the wisdom gained through the extraordinary circumstance of suffering.
In art, the beard is also used as an expression of the inner soul. In my portrait of Pedro, I have tried to complement his glistening upturned eyes, with a full dark beard. Here the beard signifies an internal contemplative life.
In *Academy Figure Drawing (John)*, the beard conveys the strength and virility of the figure. His facial hair also underscores the ideal Neo-Platonic conception of "man as measure of all things."
He sits bold and upright confident in the full forms of his masculine figure. There is the possibility of a deity living within.

www.brendanhjohnston.com

Le jeune Brendan Johnston (né en 1984) est un peintre et sculpteur talentueux. Il a grandi à seulement quelques rues du Metropolitan Museum of Art de New York.
Après un diplôme obtenu à l'Université McGill avec pour matières principales l'Histoire de l'art et les sciences humaines, il revient habiter à New York pour poursuivre ses études dans les beaux-arts. En 2008, il s'inscrit à l'école de Grand Central Atelier et étudie le dessin, la peinture et la sculpture. Brendan voyage ensuite en Italie en 2014 pour achever ses études, en s'inspirant et en reproduisant les statues de l'Antiquité et les peintures des grands maîtres italiens dans les musées de Rome, de Florence et de Naples. Aujourd'hui installé à New York, Brendan est un artiste et un enseignant résidant au Grand Central Atelier. Il travaille actuellement sur une série d'œuvres autour du mouvement approchant quasiment tous les styles artistiques.

Sarah Daniel-Hamizi : Quelle est l'influence de la spiritualité sur votre œuvre ?
Tout au long de l'Histoire de l'art, on constate que la barbe fût un moyen d'exprimer ses états d'âme. Les Grecs eux-mêmes se préoccupaient des infimes boucles dans leurs statues et leurs sculptures.
Dans mon dessin Boxer of Quirinal, *j'ai suivi en détail chaque ligne et chaque courbe de la barbe idéalisée du boxeur.*
La sculpture Laocoon *dans le Musée du Vatican est considérée comme l'une des plus grandes dans l'Histoire des arts. C'est aussi une expression sublimée du pathos, où chaque muscle et chaque tendon se contractent sous une douleur vivace. Dans ma peinture,* Laocoon Head, *la barbe exprime le tourment du corps et de l'esprit. Chaque boucle se torsade et s'enroule en traduisant un extrême inconfort. Formellement, la barbe de Laocoon est un orchestre de formes abstraites qui, réunies, produisent une expression symphonique de la douleur qu'il subit.*
Les sculptures antiques elles-mêmes racontent la condition humaine, où les barbes représentent la sagesse acquise en traversant ce singulier état de souffrance.
Dans l'Art, la barbe est également l'expression de l'intériorité humaine. Avec mon portrait de Pedreo, j'ai tenté de souligner ses yeux brillants, tournés vers le haut, avec une barbe noire et obscure qui exprime la vie contemplative. De même, dans Academy Figure Drawing (John), *la barbe révèle et accentue la force et la virilité du visage d'homme. Elle intensifie la conception idéale néo-platonicienne selon laquelle « l'Homme est la mesure de toute chose. » Ce dernier se tient droit et fier en exposant les formes de sa figure masculine. Il est ainsi possible qu'un Dieu l'habite intérieurement.*

RIGHT PAGE

Academy Figure
Drawing (John)
Graphite and chalk
on toned paper.
24" x 30". 2010.

52

WHITE BEARDS

LEFT PAGE

Boxer of Quirinal
Graphite and white
chalk on toned paper.
24" x 30". 2010.

THIS PAGE

Portrait of Pedro
Charcoal and white
chalk on toned paper.
18" x 28". 2010.

NEXT SPREAD, LEFT

Laocoön Head
Oil on linen.
22" x 27". 2010.

NEXT SPREAD, RIGHT

Portrait of
a Sculptor
Terra cotta. Life size.
2016.

53

WHITE BEARDS

BLACK BEARDS
BARBES NOIRES

PREVIOUS SPREAD
Intense Inception by Marie Uribe
The Bearded Men project.
Photography, 2014.

LEFT PAGE
Beard is not Dead
Balazs Solti. 2014.

The black beard came to be seen as a mark of the free man (as opposed to the inferior, shaved man), and of the man who questions conventions and the established order of things (as opposed to the white beard which, in a way, solidifies it) before attaining the wisdom of a greying beard. Black beards symbolize the outsider, breaking and questioning the laws of a world they reject. They stand for independence, intellectual autonomy, inquisitiveness, and sometimes hotheadedness, associated as much with Ulysses' odyssey and King Arthur's quest for the Holy Grail as with bandits and revolutionaries. Today, this beard of separateness and societal questioning resonates with the figure of the hipster, a modern example of the conscientious objector. The black beard has become a manifestation of a counter culture.

Blackbeard is the most famous of all pirates and other bandits—kind or rebellious—who constantly disrupts systems of power and social orders. His is the story of Edward Teach (1680-1718)—whose real name, incidentally, was Edward Beard—from Bristol who came from a wealthy and well-educated family. After purportedly arriving in the Caribbean in the late 17th century on a merchant ship, or possibly even a slave ship, he distinguished himself during the second French and Indian War for his rare audacity and courage before taking up piracy and becoming "Blackbeard." "…So our hero, Captain Teach, assumed the cognomen of Blackbeard from that large quantity of hair which, like a frightful meteor, covered his whole face and frightened Americans more than any comet that had appeared there a long time. This beard was black, which he suffered to grow to an extravagant length—it came up to his eyes. He was accustomed to twisting it with ribbons, in small tails, after the manner of our family's wigs, and turn them about his ears" (Captain Charles Johnson, *A General History of the Pyrates*, 1724). He married fourteen women, ravaged the Carolina coast, and pillaged 40 ships. Teach understood the importance of appearance—it was smarter to inspire fear in his enemies than count on strength alone. So, he grew a very dark, greasy beard, which he braided in a dozen plaits fastened with red satin ribbons that spread across his chest in battle. He was deliberately the opposite of the elegant, smartly dressed captains and cultivated a truly monstrous appearance. Nevertheless, there is no definitive source that proves he was actually cruel. He was captured

Autre couleur, autre représentation menant à une autre symbolique, la barbe noire apparaît comme l'apanage de l'homme libre (en opposition à l'homme soumis et rasé), de celui qui remet en question les conventions et l'ordre établi (en opposition à la barbe blanche qui, d'une certaine façon, les fixe) avant d'accéder justement à la sagesse de sa barbe blanchie. Elle symbolise ceux qui revendiquent d'être à la marge pour casser et questionner les codes d'un monde rejeté. Symbole d'indépendance, d'autonomie intellectuelle, de contestation et de tempérament, elle renvoie autant à l'Odyssée d'Ulysse, au roi Arthur, en quête de Graal, qu'aux flibustiers et aux révolutionnaires. Aujourd'hui, cette barbe de la rupture et du questionnement sociétal résonne dans la figure du hipster, initialement insoumis moderne. La barbe noire devient manifeste d'une contre-culture.

*« Barbe Noire » est le plus célèbre des pirates et autres flibustiers, sympathiques et insoumis, qui n'auront de cesse de venir gripper la mécanique du pouvoir et de l'ordre social établi. C'est l'histoire d'Edward Teach (1680-1718) – qui, en fait, s'appellerait Edward Beard – originaire de Bristol et issu d'une famille riche et respectable au regard de son niveau d'instruction. Probablement arrivé dans les Caraïbes dans les dernières années du XVIIe siècle sur un navire marchand (peut-être un négrier), il se distingue, pendant la deuxième guerre intercoloniale, pour son audace peu commune et son courage avant de rejoindre la piraterie et devenir « Barbe Noire ».
« Alors notre héros, le capitaine Teach, a pris le surnom de Barbe Noire d'après cette grande quantité de poils qui, tel un météore effroyable, couvrait tout son visage et effrayait l'Amérique plus que toute comète qui y était apparue. Cette barbe était noire, et il l'avait laissée pousser jusqu'à une longueur extravagante ; quant à l'ampleur, elle remontait jusqu'aux yeux ; il avait coutume de la tortiller en petites queues avec des rubans, à la manière des perruques Ramillies, et de les enrouler autour des oreilles. » (Charles Johnson,* Histoire générale des plus fameux pyrates, *1724). Marié à quatorze femmes, il ravage alors les côtes de la Caroline et pille plus de quarante navires. Teach comprend la valeur des apparences : il est préférable de semer la peur chez ses ennemis que de compter sur la force seule. Alors, il porte une barbe très noire, maculée de graisse et, au combat, tressée d'une dizaine de nattes attachées par des rubans rouge sang s'étalant sur sa poitrine. Aux capitaines élégants, finement vêtus, il oppose, à dessein, son image de furie monstrueuse. Néanmoins, il n'existe pas de source affirmant une effective cruauté. Il se fait prendre par le capitaine Maynard et son armée de la Royal Navy, puis succombe à vingt-cinq blessures d'armes blanches (dont cinq*

BELOW
Blackbeard
Unknown artist.

RIGHT
Blackbeard the Pirate
Engraving.
J. Basire. 1736.

RIGHT PAGE
Le roi des sept mers
Jean-Michel Charlier and Victor Hubinon.
1962.

by Captain Maynard of the Royal Navy and his army and suffered 25 blade wounds and 5 bullet wounds. Since the end of the golden age of piracy, Teach and his exploits have become folklore and have inspired books, films, and amusement park rides epitomizing pirates in the collective unconscious. He typifies the image shared by Jack Sparrow, pirate of the Caribbean, and Red Rackham—the big ennemy of François de Hadoque, an ancestor of captain Haddock— a character inspired by Jack Rackham, the first pirate to have taken two women aboard a ship, along with Bartholomew Roberts, another pillar of piracy.

Archibald Haddock is known for his beard, his alcoholism, and his creative insults catering to a young audience. In his grand, bourgeois abode, his oddities, sailing nostalgia, and his misanthropic façade only grew, and he seemed perpetually in conflict with the outside world. His beard, which he doesn't know whether to put "under or over the sheet" (The Red Sea Sharks), reflects this free man's existential questioning of societal norms—should he live in or outside the margins?

A symbol of rebellion against the world, this beard strongly echoes the anti-establishment beard of the revolutionaries and libertarians. The Barbudos of the Cuban Revolution,

par balles). Depuis la fin de l'Âge d'or de la piraterie, Teach et ses exploits intègrent le folklore, inspirant des livres, des films et des manèges de parcs d'attraction, verrouillant ainsi l'archétype du pirate dans l'inconscient collectif. Il fixe l'esthétique commune à Jack Sparrow, pirate des Caraïbes et Rackham le Rouge (le grand ennemi de François de Hadoque, ancêtre du capitaine Haddock), personnage inspiré par Jack Rackham, premier pirate à avoir eu deux femmes à bord, et par Bartholomew Roberts, autre grande figure de la piraterie. Archibald Haddock est connu pour sa barbe, son alcoolisme et ses insultes créatives (inventées pour contourner les lois de protection de la jeunesse). Installé dans une grande demeure bourgeoise, il cultive sa différence, sa nostalgie de la navigation et sa misanthropie de façade et semble en perpétuel conflit avec le monde extérieur. Sa barbe, dont il ne sait s'il doit la mettre « au-dessus ou en dessous des couvertures » (Coke en stock), reflète le questionnement de cet homme libre face à la société : doit-il vivre en marge de celle-ci, pour trouver des réponses à ses questionnements, ou en son sein, dans une marginalité et une différence revendiquée ? « Should I stay or should I go » (The Clash). Cette barbe, signe d'insoumission à un monde de toute façon rejeté, fait puissamment écho à la barbe contestataire portée haut par les mouvements révolutionnaires et libertaires, en signe de réaction à un ordre établi. Les « Barbudos » de la révolution cubaine, emmenés par Fidel Castro et Che Guevara font directement écho à cette pilosité insoumise et revendicatrice déjà mise en avant par Auguste Blanqui ou Giuseppe Garibaldi au XIXe siècle.

BLACK BEARDS

62

BLACK BEARDS

LEFT PAGE
Cover illustration for
The New Yorker.
Tomer Hanuka. 2016.

RIGHT
Capitaine Haddock
Original drawing for
Le Temple du soleil.
Hergé. 1946.

led by Fidel Castro and Che Guevara, sported a compelling hairiness which was established even before Auguste Blanqui or Giuseppe Garibaldi in the 19th century.

Similarly, the Beatnik movement, in its yearning for freedom, rejected society and let the power of the beard grow. In Beat Generation (1957), Jack Kerouac describes this 1940s movement as a "rising and roaming America, bumming and hitchhiking everywhere [as] characters of a special spirituality." Subsequently, hippies, led by Allen Ginsberg, became an element of counter-culture in its quest for a better world in the midst of the Vietnam War. Finally, the beard became the distinctive symbol of gay communities in California and Europe. In the same vein, it was appropriated by the Hell's Angels as a symbol of the outlaw lifestyle.

With the advent of the hipster, the beard of the free, bohemian, activist takes a turn toward mainstream culture in the form of a socially competent bourgeois, yet realistic man who lays claim to a different way of life. Since the mid-2000s, this trend has given rise to a type of individual who doesn't ascribe to certain consumerist and sociocultural behaviors. In the introduction to Howl (1955), Allen Ginsberg uses the word hipster, which Normal Mailer later uses to describe the American existentialists in *The White Negro* (1957). Finally, in *Jazz: A History* (1977), Frank Tirro defines the hipster thusly: "To the hipster, Bird [Charlie Parker] was a living justification of their philosophy. The hipster is an underground man… He is amoral, anarchistic, gentle, and over-civilized to the point of decadence. He is always ten steps ahead of the game because of his awareness… He knows the hypocrisy of bureaucracy, the hatred implicit in religions."

The beard saw its heyday in 2000s New York where young, half-middle class, half-bohemian, white, thirty-something artists and creatives formed a kind of community. The political beard of marginality was back, except by this point, other bearded men had been around longer: the very pious Hasidic and orthodox Jewish communities. A relationship exists between these "underground" groups, or subcultures, who share a common facial hair style— a relationship that wavers between overt conflict on the one

Parallèlement, le mouvement beatnik, dans son désir de liberté, rejette la société en se laissant pousser la barbe. Jack Kerouac, dans « About the Beat generation » (1957), décrit ce mouvement des années 1940 comme celui « d'une certaine Amérique, émergente et itinérante, qui glande, fait de l'auto-stop, se déplaçant partout, et possédant une véritable force spirituelle ». Par la suite, le mouvement hippie, emmené par Allen Ginsberg, en fait un élément de contre-culture, dans sa quête d'un monde meilleur, en pleine guerre du Viêtnam. Enfin, elle devient le signe distinctif de la communauté gay califor-nienne puis européenne. Dans la même idée, elle est revendiquée également par les Hells Angels, comme affirmation de leur liberté de sillonner les routes et de s'assumer haut et fort comme « outlaws », c'est-à-dire hors-la-loi.

Avec le phénomène hipster, la barbe de combat de cet homme libre, bohème et en mouvement, va opérer un glissement vers le centre de la société pour, en bourgeois socialisé mais lucide, revendiquer un mode de vie différent. Depuis la moitié des années 2000, ce phéno-mène (de mode ?) désigne un individu n'ayant pas adopté certaines habitudes consuméristes et socioculturelles par la revendication d'un mode de vie anticonformiste rejetant la norme. Dans l'intro-duction de son poème Howl *(1955), Allen Ginsberg emploie le mot « hipster » que Norman Mailer reprend pour qualifier les existentia-listes américains dans* The White Negro *(1959). Enfin, Frank Tirro, dans* Jazz, *définit le hipster ainsi : « Pour le hipster, Charlie Parker*

hand, to a desire to meld together on the other. Rather than focus on inter-neighborhood conflicts in Williamsburg, one might look to the attempts at compromise that have given birth to the Chabad Hipster of Crown Heights—they are the hybrids of the Hasidic community and modern hipster culture mixing traditional Jewish life with sophisticated urban sensibilities, thanks to movements like "Unite the Beards." The nickname of the SoHo Synagogue is the "hipster synagogue" and the Chabad Wicker Park/ Bucktown area of Chicago has been called "the best hipster neighborhood in America." There are even games online that ask people to guess if a beard belongs to a Hasid or a hipster.

Once a subculture revelling in its own marginality, the hipster archetype has been picked up by fashion and marketing and has become a facet of mainstream culture, much to the annoyance of its followers and pioneers. In the streets of San Francisco, one might hear, "More hippies, less hipsters."

THIS PAGE

Carlos Costa
Social media
influencer, 2016.

RIGHT PAGE

Sébastien Chabal
French rugbyman,
2009.

était la référence. Le hipster est un homme souterrain. Il est amoral, anarchiste, doux et civilisé au point d'en être décadent. Il est toujours dix pas en avant des autres à cause de sa conscience […]. Il connaît l'hypocrisie de la bureaucratie, la haine implicite des religions. »
La barbe est son étendard dans un New-York des années 2000, où de jeunes blancs trentenaires mi-bourgeois mi-bohèmes, artistes et créateurs, forment une communauté, au sens américain du terme.
La barbe de la marginalité assumée et, finalement, politique est de retour. Sauf qu'à cet endroit, d'autres barbus vivent depuis longtemps : la communauté juive hassidique, orthodoxe et très pieuse.
Ces deux groupes « underground », sous-cultures aux attraits pileux assurément convergents vont entretenir une relation de fait allant du conflit ouvert, d'un côté, à un désir de fusion de l'autre. Aux inextricables querelles de voisinages à Williamsburg, il faut préférer les tentatives de rapprochement donnant naissance aux Chabad hipsters de Crown Heights. Ils sont les hybrides de la communauté hassidique Chabad et de la culture hipster contemporaine et, au travers d'événements comme « Unite the Beards » (Unissons les barbes !), mélangent mode de vie et tradition juive avec culture urbaine et sophistication hipster. La synagogue de Soho est surnommée « la synagogue hipster » et celle des Chabad de Bucktown-Wicker désignée comme celle du « meilleur quartier hipster d'Amérique ». Des jeux sur internet invitent même à deviner si telle ou telle barbe est hassidique ou hipster. Aujourd'hui, le mouvement hipster, initialement sous-culture revendiquant sa marginalité, a été récupéré par la mode et le marketing pour devenir objet de culture de masse (stars du divertissement, footballeurs, etc.) provoquant l'agacement des observateurs et pionniers de cette mouvance désormais dénaturée. À San Francisco, on peut entendre : « More hippies, less hipsters. »

BLACK BEARDS

MARIE URIBE

Marie Uribe is a self-taught photographer whose work has been inspired by the streets of the cities she has lived in and the effects of natural light. After an atypical upbringing in the countryside of Brittany, France, she embarked on a Bachelor of Arts in English and modern literature, but found her true calling in 2002, after beginning a course in analog photography at Les Beaux-Arts, Rennes. Whilst on a working holiday in the South of France, Marie became involved with the local graffiti community. Inspired by their talent, she began a two-year project to document their work, a type of art that was rarely seen in galleries at the time. Marie became the assistant to internationally published portrait photographer Denis Rouvre, which allowed her to gain extensive knowledge and experience in studio photography and lighting. In 2014, armed with a new understanding, Marie began working as a professional photographer. The *101 Bearded Men* series was created to spotlight beards and the intersections of social, personal, and professional spheres for their wearers.

Sarah Daniel-Hamizi: What inspires you about bearded men?
A beard changes a man. Growing a beard isn't a trivial decision. It's a decision that ultimately changes self-perception and aims to change the perceptions of others.
We can marvel at how amazing is it to be able to transform oneself, shift the impressions you make, by simply adopting facial hair?!
The beard has power.
I started my project when the beard craze was at full throttle. Many men that couldn't grow felt emasculated to the point that beard implants became available. Whereas before beards were seen as dirty or a sign of personal neglect, they became increasingly accepted in the workplace and as status symbols. Beards became hyped. Beards became bankable, booming with unexpected potential. Beard products, groups, and barber shops proliferated worldwide. Bearded, and often tattooed, models found overnight celebrity on social media.
Behind the scenes of my many photoshoots, I heard stories about my bearded models' diverse and sometimes challenging experiences, which included, interestingly enough, the effect beards had on their sex appeal. What started as an artistic project soon became a social study, exploring the effects mass beard exposure had on our perceptions of facial hair and the men behind it.
If men decided initially to grow a beard for style, they ended up making it a lifestyle.
The beard movement had begun.

www.marieuribe.com

*Marie Uribe est une photographe autodidacte dont les travaux ont été inspirés par les rues des villes dans lesquelles elle a vécu, et par leurs lumières. Elle a fait une licence d'Art en Anglais et Littérature moderne avant de trouver sa véritable voie en 2002, en spécialité photo à l'école des Beaux-Arts. Après s'être investie dans la communauté locale de graffs, elle a commencé un projet de deux ans pour documenter cet art, qui n'était alors que peu représenté dans les galeries. Puis elle est devenue l'assistante de Denis Rouvre, spécialiste international des portraits, ce qui lui a permis d'expérimenter tous les aspects du métier.
En 2014, elle commence à travailler à son compte en tant que photographe professionnelle. Le projet « 101 Bearded Men » est né de sa volonté de mettre en avant les barbes, et les expériences sociales et personnelles des hommes qui les portent.*

Sarah Daniel-Hamizi : Qu'est-ce qui vous inspire dans les hommes barbus ?
*Une barbe peut vous transformer. La laisser pousser n'est pas une décision anodine. Cela change votre perception de vous-mêmes, et l'impression que les autres ont de vous.
Peut-on s'émerveiller un instant des possibilités infinies qu'offre cette capacité de se modifier soi-même, de modeler le regard qu'on vous porte, en adoptant simplement une barbe ?!
C'est un grand pouvoir.
J'ai commencé mon projet lorsque celle-ci atteignait les pics de sa popularité. Beaucoup d'hommes qui ne pouvaient pas en avoir une se sentaient émasculés au point que les implants sont devenus chose courante. Alors qu'elles étaient auparavant vues comme sales ou marque de négligence, les barbes se sont soudainement multipliées au travail ou en tant que symbole de statut.
Elles sont devenues la nouvelle hype, monnayables ; un véritable potentiel inattendu. Les produits, les groupes et les barbiers ont éclos partout à travers le monde. Les mannequins à barbes (et souvent tatoués) étaient telles des fleurs fines et recherchées, suivis soudain comme des célébrités sur les réseaux sociaux.
Dans les coulisses de mes 101 prises de vues, j'ai entendu beaucoup d'histoires à propos des expériences diverses et souvent difficiles de mes modèles, qui se sont retrouvés pourtant face à mille nouvelles opportunités et, étonnamment, à l'effet que la barbe avait sur leur sex-appeal. Ce qui avait commencé comme un projet artistique est bien vite devenu une étude sociale, explorant les effets qu'elle avait sur nos perceptions et sur les hommes derrière elle.
Si ces derniers décidaient en premier lieu de la laisser pousser pour le style, ce choix est bientôt devenu leur façon de vivre.
Le rassemblement avait commencé.*

RIGHT PAGE

Sailor Boy features Fati, The Bearded Men project.
Photography. 2014.

68

WHITE BEARDS

PREVIOUS SPREAD, LEFT,
CLOCKWISE, FROM TOP LEFT

The Unexpected Gentlemanised

The True Rastafarian
The Bearded Men project.
Photography. 2014.

PREVIOUS SPREAD, RIGHT,
CLOCKWISE FROM TOP LEFT

The Muslim Barber

El Fashionista

Sunset Silhouette

Elegant Dancer
The Bearded Men project.
Photography. 2014.

WHITE BEARDS

LEFT PAGE

Wild Dandy
The Bearded Men project.
Photography. 2014.

ABOVE

Missplaced
The Bearded Men project
Photography. 2014.

MIMI KIRCHNER

Mimi is a Boston-based fiber artist. She lives with her husband, Ben Hyde, in a 2-family Victorian house. She has 3 kids who are grown up and doing their own things. She graduated from Carnegie Mellon University in 1976 with a BFA.

Sarah Daniel-Hamizi: What inspired you to create these bearded characters, and how long does it take you to fabricate one?
These are two seemingly simple questions that are very difficult to answer. On inspiration—I am inspired by everything in my world—the seasons, the books I am reading, the people I see on my walks, the fabrics and everything else. That said, I am a true believer of what Chuck Close has said: "Inspiration is for amateurs." I get ideas as I work, from the work. One piece leads to the next. How long does it take? It is not a simple calculation. I don't start at the beginning and work all the way through until one piece is finished. There are endless steps. I make and test the pattern, research and procure appropriate fabrics, cut and dye fabrics, sew up the piece, do all the handwork. I work in batches of several dolls at a time, even through the final stages of production. So, truthfully, I have no idea how long one doll takes, though I would estimate the process can be up to 12 hours.

mimikirchner.com/blog

Mimi est une artiste qui travaille le textile. Elle vit avec son mari, Ben Hyde, à Boston, dans une immense maison d'époque victorienne. Elle a obtenu son diplôme de BFA à l'Université de Carnegie-Mellon en 1976. Ses trois enfants déjà indépendants sont partis sur leur propre chemin.

Sarah Daniel-Hamizi : Qu'est-ce qui vous a inspiré ces personnages barbus et combien de temps vous faut-il pour en fabriquer un ?
Deux questions très simples et il m'est pourtant si difficile d'y répondre. Concernant l'inspiration, je suis passionnée par toutes les choses de ce monde… Les saisons, les livres que je lis, les gens que j'observe quand je marche, les tissus, absolument tout. Cela étant, je suis une véritable convaincue de ce que Chuck Close a dit un jour : « L'Inspiration est pour les amateurs. » Je puise mes idées lorsque je travaille, de mon travail lui-même. Chaque œuvre inspire l'autre. Combien de temps cela me prend ? Ce n'est pas un calcul simple. Je ne commence pas au début et termine en ligne droite jusqu'à l'œuvre finie. Il y a une infinité d'étapes entre les deux. Je fais des tests sur les patrons, je recherche et me procure les matières appropriées, je coupe et je teins les tissus, couds les pièces ensemble, m'acharne sur le fait-main. Je travaille par fournées, et même à la dernière étape où je m'occupe du dernier tour de main, j'ai habituellement plusieurs projets sur lesquels je me penche en même temps. La réponse honnête est donc la suivante : je n'ai aucune idée de combien de temps un personnage me prend. Mais je tourne approximativement autour de douze heures si quelqu'un a réellement besoin de moi !

RIGHT PAGE

Man in a Kilt
New and/or vintage cotton or linen fabrics and toile de Jouy.
23". 2012

BLACK BEARDS

74

BLACK BEARDS

BLACK BEARDS

77

MULGA THE ARTIST

Mulga is Joel Moore, a Sydney based artist, freelance illustrator and poet who paints murals, designs t-shirts and runs the Mulga brand. He left his finance job in March 2014 to focus exclusively on art. Known for his unique style of intricate line work and bright colors, Mulga's art brings to life a world where tropical bearded men run rampant, lions smoke tobacco pipes, tigers wear diamond sunglasses and gorillas reign supreme, like funky alternate Planet of the Apes. His textured shapes and intricate line work pulsate with an untrammeled use of color and emotion.
Having launched his art career in early 2012, his creative portfolio includes over 56 shows and numerous accolades such as winning AS Colour's Little Help Project t-shirt design competition, gold at the 2013 Illustrators Australia Awards, finalist and people's choice winner at Hazelhurst's 2013 Art on Paper Award. He works with numerous established brands.

Sarah Daniel-Hamizi: What about beards inspires you?
I love to paint bearded folks because having a beard is truly a magical thing. People that grow beards are mostly always more successful in everything they do compared to their unbearded counterparts. Growing a beard is the most natural thing in the world for a man to do, and when a man cuts his beard it is like he is cutting off a bit of his manliness away.

mulgatheartist.com.au

Mulga, alias Joel Moore, est un artiste, un poète et un illustrateur freelance installé à Sydney. Il crée des peintures murales et des designs de t-shirts, et il gère également sa marque Mulga. Il a quitté son travail dans le monde de la finance en mars 2014 pour se concentrer uniquement sur sa carrière artistique. Connu pour son style unique qui mélange les lignes et les couleurs intenses, Mulga donne vie à un monde où les hommes aux barbes fournies courent et rampent sous la chaleur tropicale, où les lions fument des pipes à tabac, les tigres portent des lunettes de soleil ornées de diamants et les gorilles dirigent le monde comme sur une Planète des singes funky. Si vous deviez décrire son art, vous pourriez dire qu'il pulse librement sous les couleurs et qu'il mêle textures et formes pour créer des émotions puissantes. Sa première galerie et sa carrière d'artiste sont lancées à l'aube de 2012. Il compte désormais plus de cinquante-six expositions ainsi qu'un prix d'AS Colours pour la compétition de design de t-shirts Little Help Project, une récompense d'or au Illustrators Australia awards de 2013, une place de finaliste et de choix du public au prix Art on Paper 2013 d'Hazelhurst, et enfin ses travaux récents en collaboration avec de très grandes marques.

Sarah Daniel-Hamizi : Que vous inspire la barbe des hommes ?
J'aime profondément peindre des hommes barbus parce qu'avoir une barbe me semble vraiment extraordinaire. Les personnes qui les laissent pousser réussissent souvent dans tout ce qu'ils entreprennent comparés à ce qu'ils auraient pu être sans. Avoir une barbe est aussi la chose la plus naturelle pour un homme, et lorsqu'il la coupe, c'est comme renoncer à une partie de sa masculinité.

RIGHT
Banana Bob
Acrylic on paper. 2013.

RIGHT PAGE
Angry Rick
Acrylic on panel. 2015.

BLACK BEARDS

TOP LEFT

Chief Great Beard
Acrylic on panel.

TOP RIGHT

Bearded Elvis
Ink on paper. 2012.

BOTTOM LEFT

Eric the Viking
Acrylic on paper. 2012.

RIGHT PAGE

Carlyle Cross Dude
Ink on paper. 2012.

ABOVE LEFT

Rufus Rad beard
Acrylic on panel. 2014.

ABOVE RIGHT

Jimmy Beardson
Acrylic on paper. 2016.

RIGHT PAGE, TOP

Gilbert green beams and the luscious laser forest
Acrylic on canvas. 2016.

RIGHT PAGE, BOTTOM LEFT

Stasi Flower Beard
Acrylic on paper. 2015.

RIGHT PAGE, BOTTOM RIGHT

The Weeknd
Wall painting. 2017.

BLACK BEARDS

ELLA MASTERS

Ella is an artist, an illustrator and blogger based in London. She graduated from University College Falmouth with a degree in fine art in 2010. She runs a well-established art and lifestyle blog called *Illustrated Ella* which was shortlisted for best lifestyle blog by *Cosmopolitan Magazine* in 2012. Over the last seven years, Ella has had the wonderful opportunity to collaborate with many different brands. In July 2013, she became the first art blogger in the United Kingdom via Bloglovin.

www.ellamasters.co.uk

Ella est une artiste, une illustratrice et une bloggeuse qui habite Londres. Elle a obtenu son diplôme des beaux-arts à l'Université de Falmouth en 2010 et elle dirige à présent un blog d'art et de style de vie très renommé appelé Illustrated Ella *qui a été nominé pour le meilleur blog d'art de vivre par le* Cosmopolitan Magazine *en 2012. Durant les sept dernières années, Ella a eu l'incroyable opportunité de collaborer avec de nombreuses marques. En Juin 2013, elle est devenue la première bloggeuse d'art du Royaume-Uni sur Bloglovin.*

Bearded men
Pen and Watercolours.
2014.

BLACK BEARDS

BLACK BEARDS

BLACK BEARDS

89

BROCK ELBANK

Brock Elbank is an English photographer and artist based in London. His work aims to uncover beauty and present in a positive light what many see as flawed. Elbank began his career in fashion at *The Sunday Times Style*. Preferring models with distinct, individual looks, Elbank gravitated to men's street fashion where he found many sources of inspiration. Fashion turned to advertising, and in 2004 he moved to Australia where he began shooting more personal portraits. In 2011, Elbank began shooting a facial hair series that culminated in #Project60, a portrait series for the skin cancer awareness charity Beard Season. Upon returning to the UK, Elbank embarked on what he thought would be a side project for the charity that became a full-time body of work spanning two years, eventually being exhibited at Somerset House London in March 2015. The response on social media was phenomenal with 1,500 applicants and £1.75m raised for the charity worldwide. Nearly 40,000 people visited the BEARD exhibition in London, and additional viewings were held in Berlin, Sydney, Canberra, and Kristianstad.

www.mrelbank.com
www.michaelreid.com.au
mrelbank.tumblr.com
instagram.com/mrelbank

Brock Elbank est un photographe et artiste anglais basé à Londres. Son travail vise à mettre en lumière de façon positive la beauté et le présent que beaucoup voient comme imparfait. Elbank a débuté sa carrière dans The Sunday Times Style. *Préférant des modèles aux looks originaux, Elbank a gravité dans la mode masculine où il a trouvé de nombreuses sources d'inspiration. De la mode il s'est tourné vers la publicité, et en 2004 il a déménagé en Australie où il a commencé à photographier plus de portraits personnels. En 2011, Elbank a commencé à photographier une série de visages barbus qui a abouti à # Project60, une série de d'images pour sensibiliser au problème du cancer de la peau avec l'organisme Beard Season. En revenant au Royaume-Uni, Elbank s'est engagé sur ce qu'il pensait être un projet parallèle pour l'organisme de bienfaisance qui est devenu un travail à temps plein de deux ans, exposé à Somerset House London en mars 2015. La réponse des médias sociaux a été phénoménale avec 1 500 candidats et plus d'un million de livres levés pour l'organisme de bienfaisance dans le monde entier. Près de 40 000 personnes ont visité l'exposition BEARD à Londres, qui a ensuite voyagé à Berlin, à Sydney, à Canberra et à Kristianstad.*

BLACK BEARDS

BLACK BEARDS

BLUE BEARDS
BARBES BLEUES

PREVIOUS SPREAD
Collins by Pat Cantin
Oil on canvas.

LEFT PAGE
Theodor Herzl (1860-1904)
on 10 Sheqalim 1988
Banknote from Israel.

If black beards are dark, blue beards are abysmally darker. The blue beard has become the reflection of a dark soul and a distillment of collective fears. It is the symbol of the ogre, the dark side, a place where man must confront his fears and faults alone. Having a blue beard leads to complicated and torturous relationships with women. Beards—the measure of a man's passions—take on a dark symbolism when associated with the color blue. Before this color became a desirable, royal, and popular hue in the 15th century, it was for the Romans the color of Celtic and Germanic barbarians, given the predominance of blue eyes in these cultures. Additionally, many warring peoples, from Gaul, Brittany, and Germany wore blue paint to frighten their enemies. In ancient Greek, kyaneos didn't mean just dark blue, but a dubious color. Pliny the Elder even says that Breton women painted their bodies a dark blue with woad before participating in orgies. Whether factual or not, this idea leads us right to the tale of Bluebeard.

This authentic yet mythical character was made famous by a folktale penned by Charles Perrault (Mother Goose Tales, 1697) who took inspiration from an old Breton legend and others, including the true and bloody story of another bearded terror with an equally bluish tint—the cruel Gilles de Rais. De Rais, a former ally of Joan of Arc, was executed in 1440 for killing several hundred children in his Breton castle. There are even myths that revolve around the famous cry, "Anne, sister Anne!" This same theme is found in Virgil's Aeneid and again in Ovid's Heroides: it is despair that leads Didot— the smitten queen, abandoned by her lover who was persecuted by King Iarbas whom she refused to marry—to kill herself. She sought out her sister for comfort. There you have it: a fable, a bloody character, and someone tortured by their conjugal relations, the foundation of this extraordinary story whose theme can be found in many forms and many fables around the world. Bluebeard was a wealthy commoner whose beard—blue, naturally—made him ugly. It is only for his riches that a woman finally agrees to marry him. Onc month after their wedding, Bluebeard disappears, leaving his young wife the keys to the castle and an order to stay away from a forbidden room. She barely hesitates to enter the room where she discovers the bodies of Bluebeard's former wives. Terrified, she drops the key in a pool of magical blood that cannot be cleaned away. Upon his return, Bluebeard discovers that his wife has betrayed him and allows her to pray for a short while before cutting her throat. During her prayer, she calls out for her sister Anne (the Virgin Mary's mother's name) who watches their brothers

Si la barbe noire est loin d'être sombre, la barbe bleue est d'une noirceur abyssale. Bleue comme la peur, elle devient le reflet de l'âme sombre et cristallise les craintes collectives. Elle est symbole de l'ogre, du côté obscur et place l'homme face à ses interdits, ses tabous et ses déviances.
Il est clair, ici, qu'avoir une barbe bleue induit un rapport complexe et torturé aux femmes. La barbe, vecteur des passions qui animent l'homme, prend donc une teinte symbolique ténébreuse lorsqu'elle est associée à la couleur bleue. Cette dernière, avant de devenir une nuance promue, royale et très populaire à partir du XVe siècle, est pour les romains, à en croire César et Tacite, celle des barbares celtes et germains du fait de leurs yeux bleus, mal vus à Rome. De plus, plusieurs peuples de Gaule, de Bretagne et de Germanie combattent peints en bleu afin d'effrayer leur adversaire. En grec classique, kyaneos désigne, au-delà du bleu foncé, une couleur sombre. Enfin, Pline affirme même que les femmes des bretons se peignent le corps en bleu foncé avec un colorant, la guède, avant de se livrer à des rituels orgiaques. Cette affirmation, vraie ou fausse, nous invite à nous plonger directement dans le conte de Barbe Bleue. Ce personnage, à la fois authentique et légendaire, est rendu fameux par le conte de Charles Perrault (Les Contes de la mère l'Oye, 1697), inspiré d'une vieille légende bretonne à laquelle il aurait mélangé diverses influences dont, entre autres, la vie authentique et sanglante d'un autre terrible barbu aux reflets également bleuâtres, le cruel Gilles de Rais, ex compagnon d'armes de Jeanne d'Arc, exécuté en 1440 pour plusieurs centaines d'assassinats d'enfants dans son château breton ; ou encore des récits mythologiques s'articulant autour de la célèbre expression du conte, « Anne, ma sœur Anne ». On retrouve celle-ci dans L'Enéide de Virgile et elle est reprise chez Ovide : le désespoir y conduit au suicide Didon, reine amoureuse mais abandonnée par son amant, et persécutée par un roi, Hiarbas, auquel elle refuse le mariage. Elle s'en émeut auprès de sa sœur. Ainsi, une fable, un personnage sanguinaire et un être plus que tourmenté par ses relations conjugales sont convoqués pour servir de terreau à cette histoire extraordinaire dont le thème est abordé, sous diverses formes, dans de nombreuses fables autour du monde. Barbe Bleue est un riche roturier dont la barbe, bleue donc, le rend laid et dont personne ne sait ce que sont devenues ses épouses précédentes. Ces richesses séduisent la seule de ses voisines qui accepte de l'épouser. Un mois après les noces, il part en voyage, laissant à sa jeune femme toutes les clés du château et l'ordre de ne pas s'approcher d'une chambre interdite. Elle s'empresse de s'y rendre pour y découvrir les corps des épouses disparues. D'effroi, elle laisse tomber la clé qui se tâche d'un sang magique indélébile. À son retour, Barbe Bleue découvre la trahison de son épouse à qui il laisse un quart d'heure de prière avant de l'égorger. Elle questionne alors sa sœur Anne

RIGHT PAGE
Illustration for Bluebeard
Walter Crane. 1898.

RIGHT
Bluebeard
Chromolithograph, From McLoughlin Bros. Aunt Kate's series, ca. 1884.

arrive at the castle from a tower but doesn't see anything beyond that. In the end, the brothers stab Bluebeard, his wife inherits his entire fortune, and she goes on to live a devout and exemplary life. This tale is as much about the wife's betrayal of Bluebeard's trust as it is about the passionate reaction (a crime of passion, as it were in this case) on the part of a jealous husband. The grand party that is held as soon as the sad hero turns his back and the blood on the key (an egg in the Grimm Brothers tale) imply that the heroines did not have sexual relations. Pliny the Elder's fantasizing wasn't far off. Themes of forced marriage, money interfering with emotions, the duty to obey, the damsel in distress trope, and curiosity—this "terrible" feminine flaw—date all the way back to Creation with Eve's original sin and reappear with Pandora's box in Greek mythology. A heroine, tempted with the forbidden, unavoidably relates this tale to sexual temptation. It also depicts a wealthy widower who longs for marriage but in the end becomes a distant, distrustful, and manipulative spouse. These themes, by extension, put the emphasis on the duties and rules of marital life.

This myth taps into our notions of conjugal relations, by way of the absurd, and of the heteronormative relationship at large. It is a window shedding light on the darkness that allows a man to set his moral limits and react violently when they are challenged. Once more, the beard guides the man. This story reminds us of the myth of the ogre, a universal monster that

(prénom de la mère de la Vierge Marie) qui, d'une tour, scrute l'arrivée de leurs frères mais ne voit rien venir. In fine, Barbe Bleue est poignardé par ces derniers, l'épouse hérite de toute la fortune de son mari et mène ensuite une vie exemplaire.
Ce conte pointe, par métaphore, l'infidélité de l'épouse de Barbe Bleue mais également les réactions passionnelles (en l'occurrence, ici, des crimes) perpétrées par un mari jaloux. Cette « grande fête » qui « eut lieu dès que le triste héros eut tourné le dos » et le sang sur la clé impliquent nettement que les héroïnes ont eu des relations sexuelles.
Les fantasmes de Pline le Romain ne sont plus très loin. En filigrane, apparaissent les thèmes du mariage forcé, de l'interférence de la richesse dans les sentiments, du devoir d'obéissance, salvateur pour l'épouse, et de la curiosité, ce « terrible » défaut féminin, présent dès la création, avec Eve et le péché originel, et dans la boîte de Pandore de la mythologie grecque. Une héroïne, tentée de faire ce qui est interdit, inscrit ce conte dans une relation à la tentation sexuelle. Par ailleurs, il dépeint un homme qui, riche et veuf, cherche à se marier mais qui, arrivé à ses fins, devient un époux distant, méfiant et manipulateur. Ces sujets, par extension, mettent l'accent sur la vie maritale, ses devoirs et ses interdits.
Aussi, ce mythe fixe, par l'absurde, le cadre des relations conjugales et, plus largement, les canons d'une relation homme-femme humainement et socialement maîtrisée. C'est un conte et donc un garde-fou, une lucarne sur les ténèbres permettant à l'homme de définir ses limites morales et, de là, des schémas comportementaux plus pérennes. Une fois de plus, la barbe guide l'homme.

> And oft she saw the closet door, and longed
> to look inside.
> At last she could no more refrain, and turned
> the little key,
> And looked within, and fainted straight the
> horrid sight to see;
> For there upon the floor was blood, and on
> the walls were wives,
> For Bluebeard first had married them, then
> cut their throats with knives.

> And this poor wife, distracted, picked the key
> up from the floor,
> All stained with blood; and with much fear
> she shut and locked the door.
> She tried in vain to clean the key and wash
> the stain away
> With sand and soap,—it was no use. Blue-
> beard came back that day;
> At once he asked her for the key,—he saw
> the bloody stain,—

breaks the rules, shatters taboos, and eats children. Children know that ogres don't really exist. The blue beards we meet here are, for the most part, very real.

In Greek mythology, Cronus, king of the Titans, married his sister Rhea and out of fear of being dethroned by his children, ate them all except for Zeus. Medea killed her own children out of despair after being abandoned by Jason. While these myths are about infanticide, there are echoes of criminal familial tendencies in our main character's story. In the 6th century, Conomor ruled over all of Cornwall. He had a reputation for killing and pillaging for pleasure. His legend tells of an incredibly harmful being— Conomor cut off his first wife's head while she was pregnant and killed his next five wives at the faintest sign of pregnancy because a prophecy that told he would be killed by his own son.

When he fell in love with Tréphine, he asked for her hand in marriage after a year of piety, virtue, and obedience.

Tréphine gives birth to Trémeur and is subsequently beheaded by Conomor, then resurrected by Saint Gildas. When he is nine years old, Trémeur crosses paths with his father, who decapitates him. Once again, thanks to the miracle of Saint Gildas, Trémeur carries his head to his mother's grave and survives.

Conomor flees, is robbed of all his wealth, kills his brother and marries his widow. He is eventually killed by a javelin thrown by his new wife's son. Fear-inspiring and monumental, Henry VIII of England, who had relationships with at least six women—two of

Cette histoire renvoie au mythe de l'ogre, monstre universel, qui rompt les interdits, brise les tabous et mange les enfants. Ces derniers savent qu'il n'existe pas vraiment. Les barbes bleues que nous allons côtoyer ici sont, pour la plupart, bien réelles.

Dans la mythologie grecque, Cronos, roi des Titans, épouse sa sœur Rhéa et, par peur de se faire détrôner par ses enfants, les avale tous à l'exception de Zeus qui sauvera ses frères et sœurs. Médée, quant à elle, tue ses enfants dans le désespoir d'avoir été abandonnée par Jason. Il s'agit, ici, certes d'infanticides mais le geste criminel à l'intérieur de la structure familiale fait écho au sujet qui nous anime. Au VIe siècle, Conomor règne sur toute la Cornouailles. Il est réputé pour tuer et piller par plaisir. Sa légende relate un être éminemment néfaste dans un conte rocambolesque : il y coupe la tête de sa première épouse, enceinte, et tue ses cinq épouses successives à la moindre annonce de grossesse car une prophétie lui prédit qu'il mourra de la main de son fils. Tombé amoureux de Triphine, il obtient sa main après une année de piété, de vertu et d'obéissance. Elle met au monde Tremeur et se fait égorger par Conomor, puis ressusciter par saint Gildas. À l'âge de neuf ans, Tremeur rencontre son père qui le décapite. À nouveau, par le miracle de saint Gildas, Tremeur emporte sa tête sur la tombe de sa mère et survit. Conomor s'enfuit, est dépossédé de tous ses biens, tue son frère et épouse sa veuve. Il est finalement transpercé d'un coup de javelot par le fils de cette dernière ! Effrayant et énorme, Henri VIII d'Angleterre, qui eut six femmes et dont deux furent condamnées à mort pour adultère et trahison

whom were condemned to death for adultery and treason (Anne Boleyn and Catherine Howard, respectively)—is an equally recognized personality in the realm of Bluebeards, except that his beard was red! Count Dracula, the famous vampire, is depicted as bearded and hairy. He is described as having thick, bluish hair, bushy eyebrows, and hair on the palms of his hands. His multifaceted nature as a monster, a damned soul, an aristocrat, and a bloodthirsty creature make him a mythical, hostile, and dark character whose rules must be obeyed for one's own protection. Henri Désiree Landru, the "Bluebeard of Gambais," was a French serial killer born in 1869 and decapitated by guillotine in 1922. The father of four children from a first marriage, he embraced a life of relatively creative fraud before turning to violent crimes. In a rented house in Vernouillet, then in his villa in Gambais, he killed eleven people in four years. He lured his victims through personal ads in the newspaper and disposed of the evidence by burning their bodies in his stove. Money was the primary motivation in this case. Landru was successful with women despite his less than handsome appearance. He was effective at luring them in, in any case, and having them sign over their legal rights to him. Next, he'd take them to one of his villas where they would disappear, after which he would sell their furniture and pocket the money. In 1917, he met Fernande Segret on the tram. She became his mistress; he loved her and showered her with gifts. He did not kill her, but he was arrested at her house.

(respectivement Anne Boleyn et Catherine Howard), est également une des sources reconnues du personnage de Barbe Bleue, à ce détail près que sa barbe était rousse ! Le comte Dracula, célèbre vampire, est représenté barbu et velu. Il est décrit avec le cheveu dru et bleuté, le sourcil broussailleux et du poil dans la paume des mains. Sa complexité, monstre mais aussi humain damné, aristocrate et bête sanguinaire, fait de lui un personnage mythique, hostile et sombre, face auquel il faut scrupuleusement respecter les règles pour s'en protéger. « Le Barbe-Bleue de Gambais », Henri Désiré Landru, tueur en série français, est né en 1869 et guillotiné en 1922. Père de quatre enfants d'un premier mariage, il embrasse très vite une carrière d'escroc relativement inventif avant de plonger dans les crimes de sang. Dans une maison louée à Vernouillet puis dans sa villa de Gambais, il tuera et fera disparaître, dans son poêle, onze personnes en 4 ans, toutes rencontrées par le biais d'annonces matrimoniales. L'argent est ici la motivation première. Landru plait aux femmes, malgré un physique peu agréable. Il réussit en tout cas à les appâter, fini par leur faire signer des procurations, les emmène dans l'une ou l'autre de ses villas, où elles disparaissent, revend leurs meubles et empoche l'argent. En 1917, il rencontre Fernande Segret dans le tramway. Elle devient sa maîtresse, il l'aime et la couvre de cadeaux. Elle ne disparaîtra pas, il est arrêté chez elle...

LEFT

Barbe Bleue
Clément Lefevre.

RIGHT PAGE

I like you beard
Ferdy Remijn. Pencil and fineliner on paper, digitally colored. 2014.

BLUE BEARDS

OLIVIER FLANDROIS

A graduate of the Ecole nationale supérieure des Arts décoratifs (EnsAD), Olivier first attracted the public eye in 2013 when he started an artistic blog studying male hair and participated in the collective exhibition "DecemBEARDS," which was organized by the Mooiman Gallery in the Netherlands.
He progressively defined his graphic universe by making marker drawings of all kinds of different beards on a daily basis: blue, red, golden, long, short, structured, or completely uncommon.
Olivier's obsession was already well-rooted before the emergence of the beard trend for men in the early 2010s. Parallel to his studies in communications at Sciences Po, he developed a whole series of bearded men inspired by the masters of the Renaissance using a graphic tablet which he published online in 2007.
Regularly in demand for fashion press publications, in particular, Olivier contributed to the French magazine Têtu as an illustrator. He is regularly commissioned to do portraits of bearded men which he also shares on the Internet.

Sarah Daniel-Hamizi: Why all of the work with the color blue to represent bearded men?
It's simply a matter of resonance with the whiteness of the paper. Originally, there wasn't a connection or a direct allusion to the story of "Bluebeard." The idea wasn't to inspire a real-life trend for men to proudly sport beards that were dyed blue either!
A beard must remain natural in order to retain its attractiveness, its strength, and its general look for the person wearing it.
By removing all specific genetic criteria—red or blond for Anglo-Saxons or Slavs, brown for men from the Mediterranean, etc.—the color blue is a way for Olivier to draw men's beards in a universal fashion.
In my opinion, the use of blue is a kind of abstraction placed on a sexual identity marker that is already intrinsic to men.

Diplômé de l'École nationale supérieure des Arts Décoratifs (EnsAD), Olivier se fait connaître auprès du public en 2013 en lançant un blog de dessin prenant pour étude le poil masculin, et en participant à l'exposition collective « DecemBEARDS » organisée par la Galerie Mooiman, aux Pays-Bas.
Il va progressivement définir son univers graphique, en dessinant quotidiennement au marqueur de nombreux détails sur la barbe. Des barbes bleues, rousses, dorées, longues, courtes, structurées ou à l'allure complètement « déjantée ».
Cette obsession s'inscrit chez Olivier bien avant l'émergence du port de la barbe qui se démocratise chez les hommes au début des années 2010. Il développe ainsi en marge de ses études de communication à Sciences Po toute une série de barbus réalisée à la palette graphique sur écran qu'il publie sur son premier site en 2007 et qui s'inspire des maîtres de la Renaissance.
Régulièrement sollicité par la presse mode, Olivier a collaboré notamment en France pour le magazine Têtu en tant qu'illustrateur. Il réalise depuis régulièrement des portraits d'homme barbus à la demande qu'il diffuse sur Internet.

Sarah Daniel-Hamizi : Pourquoi tout ce travail avec le bleu pour représenter des hommes barbus ?
C'est tout simplement une histoire de vibration avec la blancheur du support papier. À l'origine, il n'y a aucun lien ou allusion directe avec l'histoire de « barbe bleue ». L'idée n'est pas non plus de voir se répandre dans la vie réelle des hommes arborant fièrement des barbes teintes en bleu !
Une barbe doit rester au naturel pour garder toute son attractivité, sa force et son allure chez celui qui la porte.
Le choix du bleu est une façon de décrire la barbe de façon universelle chez l'homme, en lui ôtant tout critère génétique spécifique (roux ou blond chez les Anglo-Saxons ou Slaves, bruns pour les hommes méditerranéens, etc.) L'usage du bleu, serait selon moi, une forme d'abstraction posée sur un marqueur identitaire sexuel déjà intrinsèque chez l'homme.

RIGHT PAGE

Beard studies, graphic study of the hair male face.
Mixed technics on board.
16" x 16". 2014.

BLUE BEARDS

BLUE BEARDS

BLUE BEARDS

FLANDROIS

LAITH McGREGOR

Born 1977, Laith McGregor lives and works in Melbourne, Australia. His practice spans drawing, painting, sculpture, and video. His intricately drawn works, using ballpoint pen, have been shown in Australia and abroad.
His multidisciplinary approach involves an ongoing inquiry into contemporary portraiture, the semiotics of the guise, notions of the self, and the complexities of what it means to be human, often highlighting the gray area that exists between fiction and non-fiction and the subconscious.
Laith is continuously broadening his knowledge and thought, through extensions of his visual language.

Sarah Daniel-Hamizi: What kinds of techniques are you using to represent men beards and why?
The representation of hair evolved over time and was cemented in my first solo show out of University, at TCB in Melbourne. I was thinking about a lot of issues including the self, family, derivation, death and social bonds. The hair provided a common thread, a universal link between identities. It was performing as a prosthesis, denoting the ideas of 'time' and also history.
I recently read an article by Catherine Grenier on Peter Doig's work; she put it exactly when talking of his canoe paintings:
"But while the mood of this painting is nostalgic, the object of that nostalgia is not so much a real historical moment as an elegiac feeling, an invitation to travel through time."
I think this idea of time, longevity and history being weighted through the depiction of hair, was important for that body of work.
Not only was it acting as a linage, a lifeline that channels and links family origins and legacies, but it also stood for a weighted history. It became a fable or journey through the act of monotonous drawing, hundreds of lines and scribbles forming a story, a longing, a state of existence, similar to that of prisoners marking off the days on their cell wall. This was the idea behind the bulbous weighted beards hanging precariously below the portraits.
It acts as the topology of a journey into and through memory and time. After all, hair continues to grow after death, doesn't it?

laithmcgregor.com

Né en 1977, Laith McGregor vit et exerce à Melbourne, en Australie. Il travaille le dessin, la peinture, la sculpture et la vidéo. Ses œuvres complexes au stylo à bille ont été exposées dans le monde entier. Son approche multi-disciplinaire s'inspire des portraits contemporains, de la symbolique de l'apparence, des notions du soi et de la complexité de l'être humain. Elle révèle souvent l'espace secret qui se dissimule entre la fiction, la non-fiction et le subconscient. Laith vise continuellement à étendre ses connaissances et ses réflexions, à travers des élargissements artistiques de son langage visuel.

Sarah Daniel-Hamizi : Quelles techniques utilisez-vous pour représenter les barbes des hommes, et pourquoi ?
*La représentation de la barbe a évolué au fil du temps et a coulé les bases de ma première exposition solo en sortant de l'université, à la galerie d'art TCB à Melbourne. Je songeais à beaucoup de préoccupations humaines, comme le soi, la famille, la dépravation, la mort et les liens sociaux. Le cheveu y apportait un lien commun, un thème universel traversant toutes ces différentes identités, et qui, en tant qu'extension même du corps, évoquait l'idée du temps et de l'Histoire. Je lisais récemment un article de Catherine Grenier sur le travail de Peter Doig, et elle l'a énoncé très clairement lorsqu'elle a décrit ses peintures sur canots :
« Mais si l'ambiance de cette peinture est nostalgique, l'objet de cette nostalgie n'est pas tant le réel moment historique que ce sentiment mélancolique, cette invitation à voyager à travers le temps. »
Je pense que cette idée du temps, de la longévité et de l'histoire appuyés par la représentation du cheveu est essentielle pour ce travail.
Il n'agit pas seulement comme une ligne de vie, un fil conducteur qui relie les origines familiales et les héritages, mais il se dresse aussi comme un pilier de l'Histoire. Il devient une fable, un voyage transcendant l'acte monotone du dessin, sous forme de centaines de croquis et d'esquisses destinées à raconter une histoire, d'un désir, d'un état d'existence, similaire aux prisonniers traçant les jours passés sur les murs de leur cellule. Ceci était l'idée derrière les barbes imposantes, lourdes et emmêlées qui vacillaient au-dessous des portraits. Elles agissaient comme la métaphore du voyage au cœur de la mémoire et du temps…
Les cheveux continuent bien de pousser après la mort, après tout.*

RIGHT PAGE

Floating
Ink on paper,
glass, cork.
12.5" x 5.5". 2013.

BLUE BEARDS

TOP LEFT

Vielen dank, meine Damen und Herren!
Pencil and biro on paper. 76" x 62". 2011.

LEFT PAGE

Holy
Felt tip on tarpaulin. 93" x 70". 2011.

BOTTOM LEFT

Weald
Pencil and pen on paper. 62" x 44". 2013.

RIGHT

So Long
Pencil and pen on paper. 102" x 60". 2013.

113

ABOVE LEFT

Ohne Titel
Pencil on paper.
22" x 15". 2014.

ABOVE RIGHT

Animal
Lithograph, edition
of 20, plus proofs.
22" x 15". 2014.

RIGHT PAGE, TOP LEFT

Greg
Unique state lithograph
with chine-collé.
22" x 15". 2014.

RIGHT PAGE, BOTTOM LEFT

Top Hat
Unique state.
Lithograph, mono print
22" x 15". 2014.

RIGHT PAGE, TOP RIGHT

These days
Lithograph, edition
of 20, plus proofs.
22" x 15". 2014.

RIGHT PAGE, BOTTOM RIGHT

Heavy
Unique state lithograph.
One photo-lithographic
plate with hand-drawing.
22" x 15". 2014.

BLUE BEARDS

115

ZACHARI LOGAN

Zachari Logan is a Canadian artist from the province of Saskatchewan. Logan works mainly in drawing, ceramics and installation practices, and has been exhibited widely, in solo and group exhibitions throughout North America, Europe, and Asia. Logan's work can be found in both private and public collections in Canada and abroad. His work has been written about extensively and featured many in publications worldwide.

Logan employs a visual language that explores the intersections of masculinity, identity, memory and place. In previous work related to his current practice, Logan investigated his own body as exclusive site of exploration. In recent work, Logan's body remains a catalyst, but is no longer the sole focus. Engaging in a strategy of visual quotation, mined from place and experience, Logan re-wilds his body as a queer embodiment of nature. This narrative shift engages both empirical explorations of landscape and overlapping art-historic motifs, extending the body to the dramatic or, at times, the grotesque.

"Extending the self-portrait to the dramatic is a strategy I employ often, and beards are a central physical aspect of the male face in which an outgrowth of this sort manifests as an extension of interiority. The 'Wild Man' and the 'Green Man' are elusive characters; historical constructs I find very interesting in part because of their locality in the psyche. They personify landscape, and for me are queerly centered as outsiders. The Wild Man and Green Man series are from a larger grouping of drawings called the Natural Drag Series. Drag in the sense that I am portraying myself as a fantastical character, an embodiment of natural process; participating in the spectacle of nature in a pictorially Rococo manner."

Né au Canada en 1980, Zachari Logan est un artiste originaire de la province du Saskatchewan. Son travail porte principalement sur le dessin traditionnel, la céramique et les œuvres éphémères, et son art a été exposé partout à travers le monde, seul ou avec d'autres artistes, en Amérique du Nord, en Europe ou en Asie. Ses œuvres font partie de plusieurs collections privées et publiques. Son travail a été mentionné dans de nombreuses publications et magazines.

Zachari Logan crée un langage visuel au croisement de la masculinité, de l'identité, de la mémoire et des lieux. Dans ses précédents travaux, il a étudié son propre corps. Ce dernier reste un catalyseur dans ses recherches les plus récentes, mais n'en est plus le thème central. Il devient une étrange incarnation de la nature. Ce changement narratif conduit à des explorations empirique du paysage mêlées à des motifs artistiques conduisant au drame ou parfois au grotesque.

« Je tends à faire de mon travail sur l'autoportrait une forme de drame théâtral, et les barbes sont un élément physique essentiel du visage masculin. Elles sont en quelque sorte une extension de l'intériorité. Le "Wild Man" et le "Green Man" sont des personnages insaisissables, des constructions que je trouve très intéressantes, en partie grâce à leur place dans notre psyché. Ils personnifient des paysages, ce sont comme des étrangers. Les séries Wild man et Green Man rassemblent des dessins sous l'appellation "Transformations naturelles". Transformation dans le sens où je me vois moi-même comme un personnage fantastique, une réalisation de la nature, participant au spectacle dans un style rococo. »

RIGHT PAGE

Wildman 6
Blue pencil on mylar.
2015.

TOP
Wild Man 3
Blue pencil on mylar.
2013.

BOTTOM
Wild Man 4
Blue pencil on mylar.
2013.

RIGHT PAGE
Wild Man 8
Blue pencil on mylar.
22" x 42". 2013.

Feeding 2
From Wild Man Series, 2014. Blue pencil on mylar.

RIGHT PAGE
Wild Man Avian
From Wild Man Series, 2014. Blue pencil on mylar.

BLUE BEARDS

Mouth 2
From Wild Man Series, blue pencil on mylar. 2017.

BLUE BEARDS

Ditch-face 2
From Wild Man Series, blue pencil on mylar. 2017.

ABOVE

Green Man 2 (detail)
Blue pencil on mylar.
17" x 24". 2014.

RIGHT PAGE

Wild Man 2 (detail)
Blue pencil on mylar.
18" x 22". 2013.

BLUE BEARDS

PAT CANTIN

Patrice (Pat) Cantin was born in Québec in November 1978. After obtaining a degree in photography and painting from the Jonquière CEGEP, he continued studying visual and media arts at the Québec university, and obtained his BAC from University of Québec, Montréal.
He explored the interdisciplinary aspects of painting and performance, as well as painting and music, all of which influenced his subsequent work. Cantin started painting at the age of 17. Six years later, he undertook a series of albums as a composer (archipel.cc). For four years he pursued his artistic work as a DJ in the Montreal scene (MUTEK, Picnik Électronik). He returned to painting and delved deeper into photography (woofshot.com) in 2009. Cantin does not identify with any specific artistic movement; he explores historic abstract and figurative contemporary art in equal measure.

Sarah Daniel-Hamizi: Does the color blue have a specific significance in your work?
I use blue as the main color for the beards because it's a reflection of the white. A white beard is never really white. The main color I see in white beards are the turquoise and blue reflections. Blue beards also offer a superb contrast with all skin tones, thus emphasizing the beard twofold.

www.patcantin.com

Patrice « Pat » Cantin est né au Québec en novembre 1978. Après avoir obtenu un diplôme en photographie et peinture au CEGEP de Jonquière, il a continué à étudier les arts visuels et médias à l'Université du Québec avant d'obtenir une licence à la Montréal. Il a exploré les aspects interdisciplinaires de la peinture et des performances, tout comme la peinture et la musique, qui ont clairement influencé ses travaux. À l'âge de dix-sept ans, Cantin commençait à peindre. Six ans plus tard, il participait à une série d'albums en tant que compositeur (archipel.cc). Pendant quatre ans, il a continué son travail artistique en tant que DJ sur la scène de Montréal (MUTEK, Picnik Électronik). Il revient à la peinture alors qu'il approfondit la photographie (woofshot.com) depuis 2009. Cantin ne s'identifie à aucun mouvement artistique, il explore l'abstrait tout autant que l'art figuratif moderne.

Sarah Daniel-Hamizi : Est-ce que le bleu a une signification particulière dans votre travail ?
Je l'utilise comme principale couleur dans mes barbes parce que c'est un reflet du blanc. Une barbe blanche n'est jamais réellement blanche. Moi je vois plutôt du turquoise et des reflets de bleu. Les barbes bleues offrent aussi un magnifique contraste avec toutes les teintes de peau, soulignant ainsi l'existence propre de la barbe.

RIGHT

L'Ouverture
Oil on wood.
20" x 24". 2015.

RIGHT PAGE

Barbe de Teal
Oil on wood.
14" x 11". 2015.

BLUE BEARDS

PREVIOUS SPREAD, LEFT

S. Freud
Oil on wood.
14" x 11". 2015.

PREVIOUS SPREAD, RIGHT, TOP LEFT

L'héritage du colonel
Oil on wood.
12" x 9". 2015.

PREVIOUS SPREAD, RIGHT, TOP RIGHT

Doux bleu
Oil on wood.
20" x 24". 2015.

PREVIOUS SPREAD, RIGHT, BOTTOM LEFT

Poids lourd
Oil on wood.
10" x 8". 2015.

PREVIOUS SPREAD, RIGHT, BOTTOM RIGHT

The Gentle Sailor
Oil on wood
12" x 9". 2015.

TOP LEFT

La toge de l'expérience
Oil, acryl, spray and lead on canvas.
24" x 24". 2016.

TOP RIGHT

Le fou du rire
Oil, acryl, spray and lead on wood.
24" x 24". 2016.

BOTTOM

Le roi de Coboltville
Oil, acryl, spray and lead on canvas.
30" x 36". 2016.

RIGHT PAGE

Self-defense portrait
Acryl, spray and lead on canvas.
36" x 48". 2016.

RED BEARDS
BARBES ROUGES

PREVIOUS SPREAD
Morbs
Aaron Smith
Oil on panel, 60" x 44". 2015.

An expression of passion, red beards evoke folly, extravagance, strength, and outrageousness. Like the broad symbolism of its color, the red beard is an expression of an undefined spirit—different and flirting with madness. It is also a trait of the large men of Valhalla, from Erik the Red to Redbeard, the archetypal Viking. It wavers between vulnerable and remarkable. For art historians, red evokes fire and blood, love and hell. In Christianity, red is welcomed as the source of life, something that purifies and sanctifies. It's the blood of Christ that poured over the cross for the salvation of mankind; it's a sign of strength, of energy, and of redemption.
Inversely, blood red can also be a symbol of impurity, violence, and sin. It is associated with all taboos related to blood in the Bible. There is, thus, a red of the wholesome spirit and a red of the fire in hell, of Judas' hair, of the hypocritical fox's fur. Red beards can identify a tormented soul, a tortured artist, but also the power and extravagance of a man touched by grace. Vincent Van Gogh had one of the most famous red beards in history, which he immortalized in his famous self-portrait (which we now know is a depiction of his brother, Theo). His work is a reflection of his hotheadedness and turmoil. "I've tried to express the terrible human passions with the red and the green," he wrote to Theo about his painting of the café in Arles (Café Terrace at Night), describing his emotions through color. These emotions vary from red to green to yellow, colors have been associated with insanity since the 12th century.
Rasputin's auburn beard draws us into the shadows. This explorer, mythical wanderer, and supposed healer was gifted in seduction which allowed him to become confidant to Tsarina Alexandra Feodorovna—Emperor Nicholas II's wife. He is the subject of rumors and legends—if the royal family considered him a healer and a mystic, his enemies described him as a depraved fraud, perhaps even a spy, driven by an excessive sexual appetite. His image was used in Bolshevik propaganda to represent the moral degradation of the old regime, and in movies in as a magical or erotic figure.
The leprechaun is another slightly deranged, red bearded figure. The son of a bad spirit and a degenerate, enchanting creature, neither completely benevolent or completely malevolent, but decidedly strange, it is a solitary creature born of Irish folklore. Leprechauns are tricksters—mischievous, sarcastic, and sly. If one is captured, as one was by the King of Ulster, he can grant three wishes in exchange for his freedom. The stereotypical leprechaun with its flamboyant beard is widespread in the United States.

Expression de la passion, la barbe rousse évoque la folie douce, l'extravagance mais aussi la force et la démesure. Ambivalente comme la symbolique du rouge, elle est l'expression d'un esprit hors-cadre, différent, tutoyant la folie. Elle est aussi vertu des grands hommes du Walhalla, d'Erick le Rouge à Barberousse, l'archétype du Viking, du surhomme et renvoie, sous certains aspects, à la pratique sportive. Elle oscille entre vulnérabilité et spectaculaire. Pour les historiens de l'art, le rouge incarne le feu et le sang, l'amour et l'enfer. Dans la culture chrétienne, le rouge sang, pris en bonne part, est celui qui donne la vie, qui purifie et sanctifie. C'est le rouge du Sauveur, celui qui a versé sur la croix pour le salut des hommes, signe de force, d'énergie et de rédemption.
Inversement, le mauvais rouge sang est symbole d'impureté, de violence et de péché. Il se rattache à tous les tabous sur le sang hérité de la Bible. Il y a donc un rouge de l'esprit sain et un rouge des flammes de l'Enfer, de la chevelure de Judas, du pelage de l'hypocrite goupil. La barbe rousse identifie, à la fois, l'âme tourmentée, de la folie douce et créative de l'artiste à une démence plus sombre, mais aussi la puissance et la démesure d'hommes touchés par la grâce de l'Esprit sain.
Emprunt aux turbulences de l'âme, Vincent Van Gogh porte une des plus célèbres barbes rousses de l'histoire, qu'il immortalise dans son célèbre autoportrait (dont on sait maintenant qu'il dépeint son frère Théo). Son œuvre est à l'image de son incandescente rousseur et de ses tourments : « J'ai cherché à exprimer avec le rouge et le vert les terribles passions humaines », écrit-il à Théo au sujet de son tableau du café d'Arles où il suggère un état émotionnel au moyen de la couleur. Cette dernière, oscillant entre rouge, vert et jaune s'inscrit dans un champ lexical chromatique qui, depuis le XIIe siècle, s'apparente au désordre et à la folie.
La barbe auburn de Raspoutine nous rapproche des ténèbres. Cet aventurier, mystique errant et prétendu rebouteux, est doté d'un grand pouvoir de séduction qui lui permettra de devenir le confident de la tsarine Alexandra Feodorovna, épouse de l'empereur Nicolas II. Il est entouré de rumeurs et de légendes : si la famille royale le considère comme un guérisseur, un mystique, voire un prophète, ses ennemis le décrivent comme un charlatan débauché, mû par un appétit sexuel démesuré, et même comme un espion. Son image est utilisée par la propagande bolchévique pour symboliser la déchéance morale de l'ancien régime, et par le cinéma dans une veine fantastique ou érotique.
Enfin, le Leprechaun est un autre barbu roux légèrement dérangé : fils d'un « mauvais esprit » et d'une « créature féerique dégénérée », « ni complètement bénéfique, ni complètement maléfique » mais résolument étrange, c'est une créature solitaire issue du folklore irlandais. Il est farceur, facétieux, sarcastique et sournois. Il joue de mauvais tours et s'il se fait prendre, comme par le roi d'Ulster,

LEFT	BOTTOM	RIGHT PAGE
Grigory Rasputin Photography by Karl Bulla. 1900.	Frederick I Barbarossa Konstantin Vasiliev.	Self-portrait Vincent van Gogh. Oil on pasteboard. 13" x 16.1". 1887.

Red is a despised color. The Egyptians associated this color with the god Set, the "red devil," ruler of the violent desert, irascible and manipulative. According to Plutarch, redheaded humans were sacrificed to this god, and this tradition calls back to Greek mythology when the people tried to placate the primitive, evil, and destructive Typhon's fury. In the Old Testament, Moses furiously condemns those who dared to idolize the statue of a golden calf to have red beards. In Roman theater, the slave and jester characters were distinguishable by their scarlet masks and the word "Rufus," or redhead, became an insult. Later illustrations represent Judas with red hair, though no evidence exists to suggest that that was his hair color. Other famous criminals and traitors have stood out for their red hair or red beards—Cain, Delilah, Saul, and even Ganelon. Red became the most hated color in all of Christianity and spread to all kinds of pariahs and outcasts—Jews, Muslims, gypsies, those who committed suicide, etc. As anecdotal evidence, take Ravaillac, the bearded redhead, who assassinated the last bearded king of France, Henry IV. With superstition reaching a peak at the end of the Middle Ages, werewolves, leopards, dragons, tigers, the sickly, and enemies of the noble lion were depicted as red.

il peut exaucer trois vœux en échange de sa libération.
Son image stéréotypée et sa flamboyante barbe sont très présentes aux États-Unis. Honnie soit la rousseur : les Égyptiens l'associent à celle du dieu Seth, « diable roux », seigneur du désert violent, irascible et manipulateur. Selon Plutarque, des sacrifices d'êtres humains roux sont pratiqués en l'honneur de ce dieu et cette tradition s'exporte vers la mythologie grecque pour calmer la fureur du roux Typhon, divinité primitive malfaisante et destructrice. Dans l'Ancien Testament, Moïse, furieux, stigmatise d'une barbe rousse tous ceux de son peuple qui ont osé idolâtrer la statue d'un veau d'or. À Rome, les personnages d'esclaves et de bouffons sont distingués au théâtre par des masques écarlates et le mot « rufus », roux, devient une injure. Plus tard, l'iconographie représente Judas avec une chevelure rousse tandis que rien ne le stipule dans les écrits. D'autres félons et traîtres célèbres seront distingués par une chevelure ou une barbe rousse : Caïn, Dalila, Saül ou encore Ganelon. Le roux devient alors la couleur la plus honnie de toute la chrétienté et s'étend à toutes les catégories d'exclus et de réprouvés : Juifs, Musulmans, bohémiens, suicidés, etc. Pour l'anecdote, signalons que Ravaillac, barbu et roux, est l'assassin du dernier roi barbu de France, Henri IV. Les superstitions, à leur apogée à la fin du Moyen Âge, dépeignent des roux tour à tour loup-garou, léopard,

LEFT

Scottish Rugby Player
Geoff Cross - one of
the 6 Best Beards
of the 6 Nations.

RIGHT PAGE

Canadian Rugby Flanker
Adam Kleeberger - epic
2011 world cup beard.

History is not monochromatic—in fact, in some paintings
of Christ, he is depicted as having a red beard with two points—
notably in Spain where Philippe II is depicted with a red collar.
In The Examination of Men's Wits, Juan Huarte hypothesizes
that the color red predisposes a man to kingship.
A red beard is thus no more than a tribulation of the soul.
Red beards also suggest another type of flamboyance, that
of a wild warrior channeling fire. In this depiction, excess and
virtue come together and shed light on warriors' extravagant
manes and, by extension, their beards.
Hairiness and redness both characterize the gods in Norse
mythology, from Odin to Thor, as well as Valhalla, the heaven
for the fallen warrior (echoed in Wagner's Twilight of the Gods).
Accordingly, the Vikings, exalted and unruly warriors with
their emblematic red manes, remind us of courage and
exceptionalism on an unconscious aesthetic level, and
their attributes commonly echoed in cartoons and comics
(Vicky the Viking or the pirate in Asterix, among others).
Erik the Red of the 10th century, the main character in a saga

dragon ou tigre, porteurs de maladies et ennemis du noble lion.
L'Histoire n'est pas monochrome et, de fait, un certain nombre
de représentations du Christ le figurent avec une barbe rousse à deux
pointes, notamment en Espagne où Philippe II est représenté avec
un collier roux et Huarte, dans son Examen des esprits, estime
que la couleur rousse prédispose à l'exercice du métier de roi…
Une barbe rousse n'est donc pas que vicissitudes de l'âme.
Elle suggère également, à l'autre bout de ce même spectre
qu'induit la symbolique du rouge, un autre type de flamboyance :
celle du guerrier extravagant qui canalise différemment ce feu qui
l'anime. À la symbolique centrale de la démesure (la folie en est une)
viennent, ici, s'agglomérer le surpassement et la vertu, mettant ainsi
en lumière les toisons d'extravagants guerriers et, par extension,
la barbe des sportifs.
Pilosité et rousseur caractérisent les dieux de la mythologie scandinave,
de Odin à Thor, et de son paradis pour héros tombés, le Walhalla, dont
le Crépuscule des dieux de Wagner se fait l'écho. Par correspondance,
l'emblématique toison rouge des Vikings, guerriers exaltés et turbulents,
rappelle, dans l'inconscient esthétique, le courage et la démesure, et est
communément véhiculée par des dessins animés ou la bande dessinée
(Vic le Viking ou le pirate d'Astérix, entre autres). Erick le Rouge
(Xᵉ siècle), objet d'une saga, en est un descendant emblématique et est
surnommé ainsi du fait de la couleur de sa barbe. Banni d'Islande
pour meurtres, il reste dans l'Histoire pour avoir fondé la première
colonie européenne au Groenland.
Frédéric Barberousse (1122–1190) est un empereur romain
germanique qui, durant 17 ans, s'attaque à la papauté. Il est le sujet
d'une légende, connue des écoliers, qui dit qu'il n'est pas mort mais
endormi avec ses chevaliers dans une caverne des montagnes
de Thuringe. Il attend que les corbeaux cessent de voler pour
se décider à se réveiller et rétablir la grandeur germanique.
Selon l'histoire, sa barbe rousse pousse à travers la table auprès
de laquelle il est assis. Un homonyme, barbe rousse « d'Orient »,
de son vrai nom Khayr al-dîn, pirate turc, fonde le port d'Alger
(1529) et jouit d'un grand prestige auprès des Juifs et des
Musulmans qu'il a aidé à fuir l'inquisition espagnole.

of events, is a descendant of these Norse warriors and was named for the color of his beard. Banished from Iceland for murder, he is known throughout history for founding the first European colony in Greenland.

Frederick Barbarossa (1122-1190) was the Holy Roman Emperor for 17 years and hated the papacy. There is a legend, known by school kids everywhere, that says that he isn't dead but asleep in a cave with his knights in the Thuringian mountains. There, he waits for the raven to stop flying, at which point he'll awaken and restore Germany to its ancient glory. According to the story, his red beard has grown through the table where he sits. Khayr al-Din, or the "red beard of the east," was a Turkish pirate who founded the port of Algiers (1529) and was held in high regard by the Jews and Muslims whom he helped flee from the Spanish Inquisition.

If one sees parallels between sports and war or regards athletes as artists, the red beard is also the beard of athletes.

Worn by athletes in various sports, it is sometimes a source of competition between rivals. There is the traditional "playoff beard" in hockey, baseball, wrestling, and basketball where players let their beards grow over a series of eliminations. This hairy competition often becomes very serious and has spread to rugby tournaments—the 2011 World Cup came to be known as the tournament of hairy superstars where Canadian player Adam Kleeberger and his "beardos" played hard while fans wore fake beards and shouted, "Fear The Beard!" Generally speaking, facial hair is a widespread phenomenon, from France to Namibia and Canada, which features popular lumberjack styles like the "bald beard" and "the bear of Saskatchewan." This abundant hairiness has revived the memory of bygone romantic and revolutionary eras, and Paul Breitner and Socrates have now come together over a game of soccer, a golden team that one might say was always bearded.

Si l'on considère le sport comme un moyen pérenne de continuer à faire la guerre et les sportifs comme des artistes, alors la barbe rousse devient aussi celle des sportifs. Présente dans nombreux sports, elle est, parfois, source de concurrence entre compétiteurs. Dans les ligues de hockey, de base-ball, de catch ou de basket, la tradition du « beard off » voit les joueurs laisser pousser leurs barbes pendant les séries éliminatoires. La compétition pileuse devient souvent olympique et s'épanouit dans le rugby : la Coupe du Monde de 2011 reste celle des « pileux piliers » où s'illustrent, entre autres, le canadien Adam Kleeberger et ses beardos, devant des fans aux fausses barbes criant « Fear The Beard ». De manière générale, les toisons sont répandues dans les sélections du monde entier, de la France à la Namibie en passant par le Canada qui, mention spéciale, n'aligne quasiment que des barbes de bucherons, emmenées par « Barbe chauve » ou encore « l'Ours du Saskatchewan ». Cette abondante pilosité ravive le souvenir d'une autre époque où Paul Breitner et Socrates affrontaient, au football, une équipe argentine dont on disait qu'elle était toujours barbue.

AARON SMITH

Aaron Smith attended Art Center College of Design in Pasadena, California, where now serves as an associate chair. His work has been featured in solo exhibitions in galleries in Los Angeles, Chicago, and New York, and in group shows at galleries and museums nationwide including Laguna Art Museum, Frye Art Museum and Museum of South Texas. He was the first artist in residence at the J. Paul Getty Museum. This work has found support from a convergence of inter-related subcultures including neo-dandyism, bear culture, as well as beard and mustache enthusiasts. The artist shares a desire to revel in the exaggeration of masculinity's archetypes, mining past forms of male identity in an attempt to free them of any heteronormative constraints.

Sarah Daniel-Hamizi: Does the color red have a specific significance for you?
The Victorian and Edwardian eras have long fascinated the artist in me. For years I have collected vintage photographs of men of the period. To me, their bearded faces and distinguished attire are spectacular, while their stiff poses and serious expressions belie an existential vulnerability. In each of my impasto portraits, vibrant colors are inspired by the feathers of the male birds-of-paradise and speak to the seductive power of color in nature. After all, the beard may be man's most spectacular plumage.

Aaron Smith a suivi les cours du Art Center College of Design à Pasadena, en Californie, dont il est maintenant un président associé. Ses œuvres ont été vues dans plusieurs expositions solo aux galeries de Los Angeles, Chicago, New York et dans des expositions groupées aux galeries d'art et musées nationaux, incluant le Laguna Art Museum, le Frye Art Museum et le musée du South Texas. Il a été le premier artiste résident du musée J. Paul Getty. Son travail s'inspire de plusieurs courants culturels comme le Néo-dandysme, la communauté gay « bear », tout comme les Barbes et Moustaches Enthousiastes. Il partage avec eux un désir de révéler l'exagération des archétypes masculins, creusant dans les formes passées de l'identité masculine pour les libérer des carcans et des normes hétérosexuelles.

Sarah Daniel-Hamizi : Vous utilisez souvent la couleur rouge, que représente-t-elle pour vous ?
L'ère victorienne et l'époque édouardienne m'ont toujours fasciné en tant qu'artiste. Pendant des années, j'ai collectionné des photographies vintage des hommes de ces périodes. Pour moi, leur visage barbu et leur apparence distinguée sont spectaculaires, alors même que leurs postures guindées et leurs expressions sérieuses sous-entendent une certaine vulnérabilité. Dans chacun de mes portraits mêlés, les couleurs vibrantes sont inspirées par les plumes des paradisiers mâles et parlent du pouvoir de séduction naturel des couleurs. Après tout, la barbe d'un homme est peut-être son plumage le plus spectaculaire.

LEFT
Gammy
Oil. 24" x 18". 2014.

RIGHT
Tuppeny
Oil on panel.
20" x 16". 2014

RIGHT PAGE
Ginger
Oil on panel.
48" x 36". 2012.

TOP
Buck
Oil on panel.
28" x 24". 2011.

LEFT
Pommie
Oil on panel.
48" x 32". 2012.

ABOVE RIGHT
Dash-Fire
Oil on panel.
20" x 16". 2016

RIGHT PAGE,
TOP LEFT
2-Beards
Oil on panel.
60" x 40". 2012.

RIGHT PAGE,
TOP RIGHT
Bearded
Oil on panel.
24" x 22". 2009.

RIGHT PAGE,
BOTTOM LEFT
Deevie
Oil on panel.
60" x 40". 2012.

RIGHT PAGE,
BOTTOM RIGHT
Pother
Oil on panel.
40" x 30". 2013.

NEXT SPREAD, LEFT
Cocker
Oil on panel.
24" x 18". 2015.

NEXT SPREAD, RIGHT
Fallalish
Oil on panel.
48" x 36". 2013.

RED BEARDS

145

RED BEARDS

YUPIIT MASKS
OF THE PINART COLLECTION

Born in Marquise, in the north of France, Alphonse Pinart left his country for the "Russian America" at the age of 19 in 1871. He wanted to make research on the languages of north America. He donated his original masks collection to the Musée Boulogne-sur-Mer. Winter festivals were ceremonies celebrating hunting and were meant to assure prosperity and an abundance of game for the next hunting season. The festivities commenced in November after fishing season, with guests gathering from different villages, and lasted all winter until food and supplies ran out.

The event offered people a chance to get in touch with the spirit world and honor and commemorate the lives of their ancestors. Masked dances were performed to the beat of drums, and included storytelling, chanting, and choreography. At the end of the ceremonies, the masks were burned, broken, thrown away, or hidden in remote grottos to protect people from their power.

The Yupiit people lived on the southwest coast of Alaska, in the Yukon Kuskokwin, in Bristol Bay, and Nunvak Island. Yupiit contact with the outside world was rather late, though it allowed for better preservation of native customs. The indigenous language is still used to this day and traditions are well-documented.

musee.ville-boulogne-sur-mer.fr

Originaire de Marquise (Pas-de-Calais), Alphonse Pinart a dix-neuf ans lorsqu'il part pour « l'Amérique russe » au printemps 1871. Il y collecte des masques et objets. À son retour en France, en 1875, il dépose l'ensemble au musée de Boulogne-sur-Mer. Les festivals d'hiver étaient des cérémonies de chasse qui avaient pour fonction d'assurer la prospérité et l'abondance du gibier pour la saison de chasse suivante. Ils débutaient en novembre, après la saison de la pêche au saumon et duraient tout l'hiver jusqu'à épuisement des réserves de nourriture. Ces cérémonies permettaient d'entrer en contact avec le monde des esprits, de les honorer et de commémorer les actions des ancêtres. Les danses masquées se succédaient au son des tambours, accompagnées de récits, de chants et de chorégraphies. À la fin des cérémonies, les masques étaient brûlés, cassés, jetés, ou bien conservés dans des grottes éloignées pour préserver les gens de leurs forts pouvoirs.

Les Yupiit quant à eux vivent sur la côte Sud-Ouest de l'Alaska, dans la région du Yukon-Kuskokwim, la baie de Bristol et l'île de Nunivak. Les contacts des Yupiit avec le monde extérieur ont été plus tardifs que pour les autres cultures d'Alaska. Ceci leur a permis de conserver davantage leur style de vie et leurs coutumes. La langue traditionnelle est toujours parlée et leurs traditions encore connues actuellement.

Musée de Boulogne-sur-Mer,
Sugpiaq Mask Collection of
Alphonse Pinart (1852-1911).

RED BEARDS

150

RAS TERMS

RasTerms, aka James Monk, was born and raised in Miami, Florida, with a Puerto Rican and Columbian background. In addition to living in the Bay Area for the last ten years, he has traveled extensively throughout the United States creating art, murals, exhibitions and experiencing the vastness of life. He began making art at a very young age after his mom gave him crayons to calm him down in his youth. He eventually started doing graffiti at 11 years old, writing his name everywhere around the streets of Miami. Still practicing graffiti and street art today, RasTerms is known as a "letter master" and "builder of letters." He is also viewed as a spiritual artist with a mastery of a variety of styles. He views his early work as a conduit to the creative powers, reminding people through visual cues to maintain the codes of peace, unity, and love.
In recent years, Terms' work has departed from spiritual themes and has matured into a more contemporary, abstract style. He says, "if you ask me about my work, I may say something about African Indian alchemy or voodoo, or I may just point out something hilarious." These days he is greatly inspired by a Steve Jobs quote stating, "Stay hungry, and stay foolish." His work can be seen on everything from clothing and stickers to large scale murals worldwide. He embodies his craft entirely, believing that the creative force is both non-judgmental and the only constant in life.
Today, his contemporary art is recognized on a global scale. He continues to travel and create, collaborating with a diverse range of artists around the world.

Sarah Daniel-Hamizi: Some of your works recall Aztec or Inca art. Are those among your inspirations and, if not, what inspires you?
People have told me that before, and I can understand where they see Aztec or Inca influences. But in truth, my early work was heavily influenced by ancient East African imagery mixed with early graffiti characters. When you study ancient cultural art all the way through to modern art, there are some pretty consistent themes— like the power in the eyes, hands, fingers, facial structure and hair. I also draw inspiration from Egyptian, Ethiopian, and Hindu imagery. Music and graffiti will always influence my styles. I am currently experimenting with pop art, abstract art, and multi-dimensional concepts.

www.artelementals.com

Ras Terms alias James Monk est né à Miami, en Floride. Il vit depuis dix ans dans la baie de San Francisco, voyageant partout aux États-Unis, exerçant son art, exposant ses travaux et apprenant la vie. Il commence le dessin à un très jeune âge, après que sa mère lui a donné des crayons de couleur pour le calmer. À onze ans, il commence le graff, écrivant son nom sur tous les murs des rues de Miami. Il graffe encore aujourd'hui, reconnu comme un « maître des lettres », ou encore « bâtisseur de lettres ». Il est perçu comme un artiste spirituel d'une grande variété de styles. Dès ses premières créations, il est devenu une référence, militant pour la paix, l'unité, l'amour et surtout le fun. Son art a pris depuis un style plus contemporain et plus abstrait. « Si vous me demandez de vous raconter ce sur quoi je travaille, je pourrais vous parler de l'alchimie vaudou indienne et africaine, ou alors je pourrais simplement vous montrer un truc hilarant », dit-il. Ces derniers temps, il s'est fortement inspiré d'une citation de Steve Jobs : « Reste affamé, et reste insensé. » Diffusées dans le monde entier, ses œuvres peuvent être contemplées sur toutes sortes d'objets, t-shirts, autocollants, ou encore de grands tableaux muraux. Il se consacre corps et âme à son art tout en vivant sa vie pleinement, persuadé que « la force créative ne juge pas et c'est la seule chose constante dans la vie ». Il continue à voyager et à créer, s'associant avec de nombreux artistes et créatifs pour peindre les murs de toutes les villes autour du monde.

Sarah Daniel-Hamizi : Certaines de vos œuvres rappellent l'art inca ou aztèque, quelles sont vos inspirations ?
On me l'a suggéré plus d'une fois, et je peux comprendre où vous croyez voir des influences incas et aztèques. Mais en vérité, mes premières œuvres ont été lourdement influencées par les anciennes symboliques est-africaines, mêlées aux personnages des premiers graffitis. Lorsque vous étudiez les arts culturels anciens jusqu'aux arts modernes, plusieurs thèmes clés reviennent – comme le pouvoir d'expression des yeux, des mains, des doigts, du visage et de la barbe. J'ai aussi puisé mon inspiration de l'imagerie égyptienne, éthiopienne et hindou, et la musique et les graffs influenceront toujours mon style. Je m'essaye actuellement au pop-art, aux arts abstraits et aux concepts multidimensionnels.

RIGHT PAGE

Helix 44
2017.

RED BEARDS

RED BEARDS

TOP LEFT
Original Rocker
2017.

TOP RIGHT
Kosmo 37
2017.

LEFT PAGE
Riding Grids
2011.

BOTTOM
The Arrival
2017.

155

RED BEARDS

LEFT PAGE, TOP
Mural, Denver,
Colorado. 2016.

LEFT PAGE, BOTTOM
Mural, Denver,
Colorado. 2016.

TOP RIGHT
Mural, Miami,
Florida. 2014.

BOTTOM
Crossfader
2017.

157

FLOWERY BEARDS
BARBES FLEURIES

PREVIOUS SPREAD
The King's Wise Man
By Olaf Hajek. Acrylic on wood 39" x 27,5". 2012.

LEFT PAGE
Rose Garden
By Monica Alexander
Watercolor and ink.
11" x 17".

A flowing beard is a sign of change and approaching maturity. In the natural sense, it represents a flowering at the end of a virtuous cycle. In its metamorphosis, this beard propels its grower toward a state of harmony, both within himself and his surroundings. It is a symbol of controlling one's passions, of remaining calm, of a state of peace and mindful accomplishment. While a white beard indicates a man has attained a greater wisdom in his relationship with others, a flowing beard signals a greater harmony with nature, the universe, and ultimately, with oneself.

Charlemagne (742-814), Charles I, known as Charles the Great (Carolus Magnus), King of the Franks and Emperor of the Romans is considered the father of Europe. He is unfailingly referred to as being "the Emperor with the Flowing Beard" whereas once again, in reality, he was wasn't that at all. This recurring moniker is contradicted by sources that state he was not bearded or had a slight mustache, at best. This artistic license dresses him up in a white, curly beard—even during his lifetime—with the intention, they say, of telling the story of his soul rather than depicting his actual physical appearance. In reality, he was opposed to bearded faces, even going as far as granting the Beneventan people their independence on the condition that their leader, Duke Grimoald, force his subjects to shave their faces. Charlemagne is a typical example of inaccurate legends, and his notorious illiteracy has called his status as the founder of the modern school in question. The legend is cleverly preserved—his beard makes its appearance in the Song of Roland in the 11th century, where he is described as a Biblical patriarch, hence bearded. At the beginning of the 16th century, a portrait of the emperor sporting a long, flowing beard painted by Albrecht Dürer further anchors this image in the public mind—this is the image that would later be included in textbooks. In *The Legend of the Ages*, Victor Hugo revitalizes the myth of horticultural hairiness: "Charlemagne, the emperor with the flowing beard, comes back from Spain; his heart is sad… "

Why is this beard a flowing beard? There are many explanations, some believable, others less so. There's the poor translation of the Latin term flori, meaning white, that directly leads to the word "flowing." For Medieval poets, this type of beard is white like a flower. Certainly, not all flowers are white, but the expression must have evoked the image of meadows covered in daisies or apple trees in bloom in people's minds at the time. In other explanations, we must look no further than the coat

Une barbe qui fleurit est le signe d'un changement, d'un mouvement vers la maturité, au sens de la nature, c'est-à-dire d'une floraison au terme d'un cycle vertueux. Cette barbe, par sa métamorphose, projette son porteur vers un état d'harmonie, autant intérieur pour l'individu qu'extérieur dans son rapport à la nature originelle et créatrice. Elle est le symbole du contrôle des ses passions, de l'apaisement, d'un état de paix et de pleine conscience atteints. Alors que la barbe blanche présente un homme arrivé à un niveau supérieur de sagesse dans son rapport aux autres, la barbe fleurie est le signe d'un accès à un état supérieur d'harmonie avec la nature, l'univers et, donc, avec soi-même. C'est en tout cas le chemin que nous invitent à prendre certaines de ces barbes, présentes dans l'histoire et la psyché collective.

Charles 1er dit « le Grand » (Carolus Magnus), roi des Francs et empereur, est considéré comme étant le père de l'Europe. Il est indéfectiblement référencé comme « l'empereur à la barbe fleurie » alors que la réalité historique, une fois de plus, est toute autre. Cette récurrente appellation est contredite par des sources le présentant imberbe ou légèrement moustachu, au mieux. Cette licence artistique l'affublant d'une barbe blanche frisée, même de son vivant, a pour intention, dit-on, de raconter l'histoire de son âme plutôt que de refléter sa réalité physique. Dans la réalité, il est un adversaire résolu des visages poilus, allant même jusqu'à accorder l'indépendance aux Bénévétins à condition que leur chef, le duc de Grimoalde, oblige ses sujets à se raser le visage. Charlemagne est coutumier des légendes erronées, son illettrisme notoire venant interroger son statut de fondateur de l'école moderne.

La légende est savamment entretenue : sa barbe fait son apparition, au XIe siècle, dans la Chanson de Roland où il est représenté comme un patriarche de la Bible et, donc, barbu. Au début du XVIe siècle, un portrait exhibant une longue toison fleurie, réalisé par Albrecht Dürer, ancre encore plus, dans l'esprit du public, cette image qui, plus tard, sera diffusée dans les manuels scolaires. Dans sa Légende des siècles, Victor Hugo redynamise le mythe de cette pilosité horticole : « Charlemagne, empereur à la barbe fleurie, revient d'Espagne ; il a le cœur triste (…) ».

Pourquoi cette barbe est-elle fleurie ? Il existe, bien évidemment, multiples explications, crédibles ou fumeuses. Pour certains, une mauvaise traduction du terme latin « flori », qui signifie blanc, mène directement à l'utilisation du mot « fleuri ». Une barbe de ce type est, pour les poètes médiévaux, une barbe blanche, blanche comme fleur. Certes, les fleurs ne sont pas toutes blanches, mais l'expression doit induire, dans l'esprit du public de l'époque, l'image de prés couverts de pâquerettes ou de pommiers en fleurs. Pour d'autres, il suffit de regarder du côté de ses armoiries, trois fleurs

RIGHT PAGE

Portrait of Charlemagne
Albrecht Dürer's workshop. 1514.

of arms—three flowers over a field of blue. For the Burgundians, the interpretation is much clearer—a bon vivant and lover of wine, Charlemagne's white beard, with the help of age, is studded with spots of red and looks like a prairie covered with scarlet poppies.

Each of these lines of thought is no doubt true in part. Nevertheless, to understand what a flowing beard means, it is crucial to recognize the exceptionally long life of this character of his time. Immortalized and depicted with the beard of a Biblical patriarch or an Olympic god, Charlemagne was said to be two hundred years old during the Frankish-Moorish Wars according to the Song of Roland. Thus, his beard represents the height of his evolution. The state of being in synch with nature, the cycle that has come to an end after metamorphosis, ties the flowing beard with notions of harmony and fulfillment. A flowing beard is the fruit of his lifetime's labors.

This same image of an experienced and accomplished man who has achieved a higher state of mind in his relationship with himself and nature is at the center of Giuseppe Arcimboldo's (1527-1593) work. This Milanese painter worked his whole life for the House of Habsburg, creating art for three generations of rulers. His phytomorphic paintings, which use fruits and vegetables (but also plants or objects) to create faces, are known throughout the world. Arcimboldo's version of the flowing beard, accentuated with lush vegetation, is lush and original. Throughout the 16th century, as advances were made in the natural sciences, scientists called on painters to record their observations and discoveries. Arcimboldo, who was connected to the savants of the court, used the work and studies that came from this experience in his paintings. He embraced the concept of a composite head and fleshed it out. The symbolic associations in his Teste Composte are clearly imperial and princely allegories, yet they remain formidable visions of nature and art, depicting the history of a metamorphosis, a chrysalis shedding, a flowering. His famous painting Vertumnus (the name of the god of plants and change) is an allegorical portrait of Rudolf II where the flourishing fruits and flowers that make up the face suggest peace, prosperity, and harmony. As much as they express the naturalist experience, his optical illusions also communicate the joy of a good harvest after a laborious life, rich in knowledge. They are the symbol of maturity and an understanding that says "I vary from myself, and thus, so varied, I am one only, and form various things " (Comanini, in The Figino, on allegory and anamorphosis in Arcimboldo's work). Arcimboldo depicts the miraculous, in both life and nature, using ordinary objects to express ideal harmony.

sur champ d'azur, pour y voir un indice. Enfin, pour les Bourguignons, l'explication est beaucoup plus limpide : amateur de bons crus et bon vivant, sa barbe blanche, l'âge aidant, se constelle de taches rouges semblables à une prairie fleurie de coquelicots écarlates. C'est d'ailleurs pour cette raison qu'il demande que son cru préféré, Corton, soit également cultivé, élevé et assemblé en blanc. De fait, ce cru, avec son célèbre Corton Charlemagne, est le seul grand cru bourguignon à être proposé en blanc aussi bien qu'en rouge. CQFD. Toutes ces pistes détiennent chacune, à n'en point douter, une part de vérité. Néanmoins, pour comprendre ce que signifie notre barbe fleurie, il faut invoquer ici la longévité exceptionnelle du personnage pour l'époque. Immortalisé et dépeint avec cette barbe de personnage patriarcal de la Bible ou de dieu de l'Olympe, il en a également la digne vieillesse ; d'après la chanson de Rolland, il a deux cents ans passés au moment de la Guerre d'Espagne. Sa barbe représente alors l'apogée de son développement, de sa croissance naturelle, par ces fleurs qui renvoient à l'idée de maturité et de récolte d'un long processus de culture – une existence – arrivé à son terme et dont la toison fleurie présente les fruits. Cet état de synchronisation avec la nature, ce cycle terminé après métamorphose, renvoie le barbu fleuri à des notions d'harmonie et d'accomplissement.

Cette même vision d'un homme mûr et accompli qui accède à un état supérieur dans son rapport à sa propre existence et à la nature est au centre du travail de Guiseppe Arcimboldo (1527-1593). Peintre milanais, il travaille toute sa vie pour la maison des Habsbourg, créant pour trois générations de souverains. Ses tableaux phytomorphes, représentant des visages d'hommes composés de fruits et légumes (mais aussi de faune ou d'objets), sont mondialement connus et amplifient notre barbe fleurie d'une végétation affirmée et, pour le moins, originale. Le cheminement du peintre vers de telles études est le suivant : dans le courant du XVI^e siècle, les sciences naturelles progressent et les scientifiques font appel aux peintres pour enregistrer leurs observations et découvertes. Arcimboldo, en contact avec ces savants à la cour, utilise ses travaux et études produits dans ce cadre-là. Il fait alors sien le concept de tête composée et le développe. Ses « teste composte », associations symboliques, sont des allégories certes impériales et princières mais elles restent avant tout de formidables visions de la nature et de l'art et montrent l'histoire d'une métamorphose, une mue, une floraison. Son célèbre tableau Vertumne, nom du dieu de la végétation et du changement, est un portrait allégorique de Rodolphe II où l'épanouissement de fruits et de fleurs sur les visages suggère la paix, la prospérité et l'harmonie d'une existence. Ses assemblages en trompe-l'œil, autant d'expériences naturalistes, expriment la joie d'avoir su tirer une très belle récolte d'une vie laborieuse, riche en savoir. Une vie qui portera ses fruits encore longtemps. Ils sont le symbole d'une maturité et d'une compréhension qui dit : « Je suis multiple et pourtant je ne suis qu'un,

CAROLVS MA: IMP:E[...]
A.º 800: OB: A.º 814

RIGHT PAGE
Vertumne
Giuseppe Arcimboldo. 1590.
Oil on canvas, 27,5" x 22,8".

BELOW
Four Seasons in One Head
Giuseppe Arcimboldo. 1590.
Oil on poplar wood 23,6" x 17,7".

produit de plusieurs choses. » (Comanini, dans Il Figino, statuant sur l'allégorie et l'anamorphose chez Arcimboldo). Il dépeint ce qu'il y a de miraculeux, la vie et la nature, dans des choses jugées ordinaires, et présente un idéal d'harmonie.
Certains établissent des parallèles avec les récits mystiques de l'Antiquité comme les métamorphoses d'Ovide où Daphné se transforme en chêne et où Zeus prend la forme d'un cygne. D'autres y voient une probable influence du Timée de Platon dans la création de ses séries Saisons et Éléments : elles aborderaient l'idée platonicienne d'un dieu éternel qui, à partir du chaos, crée un monde dans lequel tout est constitué des quatre éléments et, ce, dans une époque consciente de ce que « beaucoup de choses n'appartiennent ni entièrement à la nature, ni entièrement à l'art mais ont part aux deux ». (Borghini). Nature et culture, donc.

D'autres barbes feuillues, voire arboricoles, apparaissent également par les représentations sculptées ou dessinées du « Green man », « homme vert » ou « homme feuillu », au visage orné de feuillage, de branches, de pousses ou autres motifs végétaux. Symbole et motif ornemental d'origine très ancienne, il est présent dans de nombreuses cultures, surtout celtes, d'après la concentration d'images visibles en Bretagne et en Angleterre. Il apparaît également à plusieurs reprises dans les contes de Gascogne. D'aspect différent, il est lié à la nature et au printemps. Maître des oiseaux et de toutes les bêtes volantes, il signifie l'irrésistible vie et est, sous toutes ses formes, une image de renouveau et de renaissance. Il est employé comme élément décoratif et ornemental dans des églises et autres bâtiments ecclésiastiques, notamment en Angleterre et au pays de Galles où il peut apparaître sur certains pubs. Des représentations similaires sont également visibles à Bornéo, au Népal ou en Inde.

There are some who draw parallels between Arcimboldo's work and ancient myths like Ovid's Metamorphoses where Daphne transforms into an oak tree and Zeus appears as a swan. Others see a likely influence from Plato's Timaeus—series tackles the Platonic idea of an eternal god who creates a world out of chaos in which everything is made of four elements. Arcimboldo's time was very much aware that "many things don't belong entirely to nature or entirely to art, but share aspects from both " (Borghini).

Other leafy—read, arboreal—beards also appear in sculptures or drawings of the "Green Man," "homme vert," or "leafy man," whose face is adorned with foliage, branches, sprouts, or other plant motifs. The symbol and motif of ancient roots is present in many cultures, especially the Celtic culture as evidenced by a concentration of such images in Brittany and England. This motif is recurrent in the Contes de Gascogne (Tales of Gascogne) and is connected to nature and particularly springtime. Greenery is the master of birds and all flying creatures. The symbol signifies a compelling life, renewal, and renaissance in all its forms. It is used as a decorative and ornamental feature in churches and other religious buildings, notably in England and Wales where it sometimes appears in pubs. Similar imagery can be seen in Borneo, Nepal, or India.

LEFT

Bee beard 1
Lauren Evans.

RIGHT PAGE

The Gay Beards

FLOWERY BEARDS

167

VIOLAINE ET JÉRÉMY

Partners in crime in all areas of life, Violaine and Jérémy are a dynamic duo of artistic directors. Together, they share a passion for contemporary illustrations and graphic design, particularly precise, elegant, and audacious compositions. In his work, Jérémy cultivates his passion for expression, history, and philosophy using a narrative approach to illustration. Whether in black and white or color, his characteristic lines imprint themselves on textiles, paperweights, and identities.

www.violaineetjeremy.fr

Tandem à la ville comme à la vie, Violaine & Jérémy forment un duo de directeurs artistiques. Ensemble, ils partagent le goût du dessin contemporain et du graphisme, des compositions précises, élégantes et audacieuses, tandis que Jérémy cultive sa passion pour l'expression, l'Histoire et la philosophie dans une vision narrative de l'illustration. En noir et blanc ou en couleur, son trait caractéristique imprime textiles, presse papier et identités.

LEFT
Mayday
Pencil on Canson

ABOVE
1914
Pencil on Canson

RIGHT PAGE
Le barbu
black chalck on Canson.

FLOWERY BEARDS

Le gorille
Pencil on Canson.

FLOWERY BEARDS

L'Ours
black chalck on Canson.

King Lear
black chalck on Canson.

FLOWERY BEARDS

Moniteur
Black chalck on Canson.

Tchaikovski
Pencil on Canson.

Dvorjak
Pencil on Canson.

Homme Singe
Pencil on Canson.

173

GEOFFROY MOTTART

Geoffroy has always loved being surprised by nature's singularity. A sculpture, for example, can allow him to escape and imagine the story it holds. As a florist, Mottart aimed to bring life to these statues, forgotten by passersby, by flowering public spaces with a twist of originality. His ephemeral interventions are a nod to the past—his way of showing we can still be surprised, intrigued, and charmed by our habitat.

Sarah Daniel-Hamizi: What do beards inspire in you?
I'm ambivalent to beards, as there are so many differents styles and ways to wear facial hair. The real question is not how to wear it but how to live with it on a daily basis. My wife doesn't really like it when I shave, so I wear a three day stubble. It gives me a better, more seductive look.

www.geoffroymottart.com

Geoffroy a toujours aimé, au détour d'un chemin, au croisement d'un sentier, être surpris par la nature, une sculpture ou toute œuvre qui lui permet de s'évader, en imaginant l'histoire qu'elle raconte, qu'elle veut transmettre.
Son métier de fleuriste lui donne l'opportunité de redonner une nouvelle vie, un nouveau souffle d'originalité à ces statues oubliées qui ne suscitent plus l'intérêt des passants, tout en fleurissant les lieux publics. Ces interventions éphémères sont comme un clin d'œil au passé, une façon de démontrer que l'on peut encore être surpris, intrigué, charmé par ce qui constitue notre décor.

Sarah Daniel-Hamizi : Que vous inspire la barbe des hommes ?
Pour ce qui est de mes sentiments envers la barbe, ils sont assez ambivalents : il n'existe pas une seule barbe ou une seule façon de la porter. La vraie question n'est pas comment porter la barbe mais de bien vivre avec. Personnellement, ma femme n'aime pas quand je suis bien rasé, je porte donc en général la barbe de trois jours. Cela me donne aussi meilleure mine et me rend plus séduisant.

RIGHT
Leopold II
Flower art and photography. 2015.

RIGHT PAGE
Leopold II
Flower art and photography by Philippe Jeuniaux. 2015.

LEFT

Charles Buls
Flower art and photography by Philippe Jeuniaux. 2016.

RIGHT

Felix Vande Sande
Flower art and photography. 2016.

RIGHT PAGE, TOP

Leopold II
Flower art and photography by Nathalie Luter. 2016.

RIGHT PAGE, BOTTOM

Leopold II
Flower art and photography. 2016.

NEXT SPREAD, LEFT

Jean Delville
Flower art and photography. 2016.

NEXT SPREAD, RIGHT

Jean Delville
Flower art and photography. 2016.

FLOWERY BEARDS

OLAF HAJEK

Olaf Hajek lives in Berlin and is one of the most internationally renowned and sought-after illustrators. His colourful work can be seen in such publications as *The New York Times* and *The Guardian*, as well as on stamps for Great Britain's Royal Mail.
Drawing on the diverse influences of folklore, mythology, religion, history, and geography, Hajek's paintings transport us to a world of surreal juxtaposition and rearranged realities to explore a realm that is always strangely off kilter. Working between the borders of reality and imagination, Hajek reshapes the rough with the smooth, creating dreamlike tableaux that are skillfully rendered in his signature use of color and technique. His work has been exhibited in London, Berlin, Cape Town, New York, Alanta, and Buenos Aires.

olafhajek.com

Olaf Hajek vit à Berlin et est l'un des illustrateurs de renommée internationale les plus recherchés. Son travail coloré peut être vu dans des publications telles que The New York Times *et* The Guardian, *ainsi que sur les timbres pour la Poste de la Grande-Bretagne.*
S'inspirant du folklore, de la mythologie, de la religion, de l'histoire et de la géographie, les tableaux de Hajek nous transportent dans un monde de juxtapositions surréalistes et réorganisent les réalités pour explorer un monde toujours étrangement hors de portée.
Travaillant à la frontière de la réalité et de l'imagination, Hajek mélange la matière avec le lisse, créant des tableaux oniriques jouant de la couleur et la technique.
Son travail a été exposé à Londres, Berlin, Cape Town, New York, Alanta et Buenos Aires.

RIGHT
The King's Ghost
Acrylic on wood.
100 x 80 cm. 2012.

RIGHT PAGE
Naturman Gift
Acrylic on wood
60 x 50 cm. 2012.

TOP
Natureman
Acrylic on wood
60 x 50 cm. 2009.

BOTTOM LEFT
Wiseman Landscape
Acrylic on wood
80 x 60 cm. 2009.

BOTTOM RIGHT
Wiseman
Acrylic on wood
100 x 80 cm. 2013.

RIGHT PAGE
"I travelled the world and the seven Seas"
Acrylic on wood
70 x 50 cm. 2011.

NEXT SPREAD, LEFT
Lost Island
Acrylic on wood
60 x 50 cm. 2012.

NEXT SPREAD, RIGHT
Natureman Africa
Acrylic on wood
100 x 80cm. 2009.

DAN FRENCH

Dan French, aka @cosmicstories, is a British illustrator and writer who specialises in narrative, producing detailed artwork in both traditional and digital formats.
His inspiration comes from storytelling in all its contemporary forms, including animation, gaming and television. Dan earned a Ba (Hons) Illustration at Arts University Bournemouth, where he developed a creative flare for narrative and technical illustration, often within the framework of animation. Various world culture and mythology influences much of Dan's work, especially Norse cosmology and themes surrounding nature—Iceland being at the top of his travel destination list, and Björk being his all-time favourite artist from popular culture.
Music and film together inspire Dan to craft stories and artwork for visual development in contexts such as film media and book illustration.

www.danfrenchillustration.com

*Dan French (alias @cosmicstories) est un illustrateur et écrivain britannique qui s'est spécialisé dans les visuels narratifs, aux détails foisonnants, aussi bien au dessin traditionnel qu'au graphisme digital. Son inspiration vient de l'art de la narration et de toutes ses formes contemporaines, dont l'animation, le jeu vidéo et la télévision. Il a obtenu le Honours Degree Illustration à l'Université des arts de Bournemouth, où il a développé un goût pour la technique et la narration, souvent via les découpages de l'animation. Des influences mythologiques et culturelles variées ont inspiré son travail, en particulier la cosmologie nordique et ses thèmes autour de la nature – l'Islande étant sa destination favorite, et Björk son artiste préférée de la culture populaire.
La musique et les longs-métrages ont poussé Dan à créer des histoires et des visuels, tels que des illustrations de livres ou des artworks.*

RIGHT PAGE

The Bearded Horseman
2013.

NEXT SPREAD, LEFT

Solipsist
Fineliner. 2015.

NEXT SPREAD, RIGHT

Child of the Moon
Fineliner. 2015.

FLOWERY BEARDS

THIS PAGE

Open your Mind
Fineliner. 2014.

RIGHT PAGE

Of the Forest
Fineliner. 2014.

FLOWERY BEARDS

TURKINA FASO

Kati Turkina, aka Turkina Faso, is Russian-born and London-based journalist, tutor, and independent photographer. She graduated from the Institute of Journalism and Literature with a degree in arts journalism, and earned an MA in fashion photography from the University of the Arts, London in 2016. She also holds a degree from the Institute of Contemporary Art in Moscow. She has worked as a photographer for over ten years, and teaches workshops in London and Moscow. Her art and research focus on the relationships between nature and humanity, and on reality and how we perceive it.

www.turkinafaso.com

Kati Turkina, alias Turkina Faso, est une journaliste et photographe indépendante née en Russie et basée à Londres. Elle est diplômée de l'Institut de journalisme et de littérature avec un diplôme en journalisme artistique et a obtenu une maîtrise en photographie de la mode de l'Université des Arts de Londres en 2016. Elle est également diplômée de l'Institut d'art contemporain de Moscou. Elle travaille comme photographe depuis plus de dix ans et enseigne dans des ateliers à Londres et à Moscou. Son art se concentre sur les relations entre la nature et l'homme, et sur la réalité et la façon dont nous la percevons.

FLOWERY BEARDS

ALL IMAGES

Eccentric beard men
Fashion Editorial.
Photography and
digital art. 2015.

SURPRISING BEARDS
SURPRENANTES BARBES

PREVIOUS SPREAD

Benoitc Modelmen in
Before The Apokalypse.

RIGHT PAGE

Louis Coulon and his beard
of eleven feet.
France, 1905.

SURPRISING BEARDS

In our tour through men's beards and the stories behind them, we find that the title of this chapter could easily summarize the entire book. Here, we'll get an amusing and surrealist peek at beards that are out of the ordinary, unexpected, and eccentric. In this cabinet of curiosities, we'll find supernatural beards, record-breaking beards, mysterious bearded ladies, and animals with beards.

The World Beard and Moustache Championships, a worldwide hair competition, takes place each year. Contestants travel from near and far to put the suppleness, creativity, and originality of their facial hair to the test. Since 2007, facial hair has been divided into three groups—mustaches, partial beards, and full beards—and 17 categories. The first world championship in 1985 was swept by the Italians who came in strong with 160 "hair clubs," which include no less than 10,000 members. Today, the German delegation dominates and regularly cleans up in the prize categories. Behind the scenes, it is said that vitamin B2, essential for growing hair and plentiful in beer, is a staple of the Germans' strategy. And so, Karl Heinz Hille has won 8 times in ten years. It would be remiss not to mention the Guinness Book of World Records documents all manner of hair-related feats.

The Guinness World Record for the longest beard is still held by Hans Langseth. In 1927, his beard measured 17.5 feet long. It should be noted that he died as the result of a broken neck after stepping on his beard, which was bequeathed to the Smithsonian Institution in Washington, D.C. for posterity. The longest beard of any living person today goes to Sarwan Singh from Canada at 8 feet and 2.5 inches, according to the Guinness Book of World Records. The record in France is held by Louis Coulon (1826-1916) who was born in Nièvre and was a factory worker at Usines Saint-Jacques in Montluçon. In 1889, according to the journal *La Nature*, his beard was already 7.56 feet long. Ten years later on the cover of *Journal Illustré*, he showed off an almost 11 foot-long bcard which he would wash in the Cher River. He is most renowned, though, for appearing on a postcard rather than for the length of his beard. The World Beard and Moustache Championships also judge contestant on other criteria like a weightlifting, a record currently held by Antanas Kontrimas from Lithuania whose beard lifted 140.65 lbs from the end of his chin.

The story of Harnaam Kaur, a 24 year old Palestinian, who became the youngest woman to have a full beard measuring almost 2 inches long, plays into the long-standing mystery of the bearded woman, once an object of curiosity

À *ce stade de notre promenade dans la barbe des hommes et les histoires qu'il s'y raconte, l'intitulé de ce chapitre pourrait être le titre de l'ouvrage. Il s'agit plutôt, ici, d'un survol amusé et surréaliste des toisons hors du commun, inattendues et excentriques. Cette galerie d'une barbe originale, extravagante et, parfois, à contre-courant ouvre plus encore le spectre abyssal et insoupçonné que nous offre notre toison. Dans ce cabinet des curiosités de la nature figurent des barbes surnaturelles, d'étonnants records, de mystérieuses femmes à barbes et des barbes d'animaux.*

The World Beard and Moustache Championships, jeux mondiaux du poil, ont lieu chaque année et évaluent, lors d'une sérieuse compétition, des candidats venus du monde entier pour faire valoir la plasticité, la créativité et l'originalité de leur attribut pileux. Depuis 2007, les participants concourent dans trois groupes (moustache, barbe partielle et barbe complète) et dix-sept catégories. Le premier championnat mondial, en 1985, est dominé par une déferlante italienne, forte de ses cent soixante sections de clubs « à poil » regroupant pas moins de 10 000 adhérents. Aujourd'hui, la délégation allemande tient le haut du pavé et rafle les prix de façon récurrente. (Il se dit, dans les coulisses, que la vitamine B2, essentielle au développement du poil et, ô bénédiction, présente en quantité dans la bière, n'est pas étrangère à ses performances). Ainsi, Karl Heinz Hille gagne huit fois sur une période de dix ans. Enfin, on ne saurait omettre le fameux Guiness Book des Records qui, parmi tout et n'importe quoi, recense également toutes les extravagances et incongruités plastiques liées au poil. Ainsi, le record de longueur de barbe est toujours détenu par Hans Langseth. En 1927, celle-ci mesurait 5,33 mètres. Notons qu'il est mort en se brisant la nuque après avoir marché sur sa toison qui, pour la postérité, est léguée à la Smithsonian Institution de Washington. La plus longue barbe actuellement en vie est, d'après le Guiness Book, celle d'un canadien, Marwan Singh, d'une longueur de 2,495 mètres. Le record de France est détenu par Louis Coulon (1826-1916). En 1889, selon la revue La Nature, *il arbore déjà une barbe de 2,32 mètres. Dix ans plus tard, en couverture du* Journal Illustré, *il exhibe une toison de 3,35 mètres qu'il lave dans les eaux du Cher. Il reste plus connu pour son apparence sur carte postale que pour la longueur réelle de son attribut. La compétition met également les candidats à l'épreuve d'une batterie de mesures très diverses. Ainsi, le record du poids le plus lourd jamais soulevé avec une barbe est détenu par le lituanien Kontrimas, qui lève 63,80 kilogrammes du bout de son menton. L'histoire de la jeune pakistanaise Harnaam Kaur qui, à l'âge de 24 ans, devient la plus jeune femme à avoir une barbe de 15 centimètres, perpétue la longue tradition des mystérieuses femmes à barbe, objet de curiosité et de fantasmes divers. Souffrant du syndrome de Stein-Leventhal, qui accélère et provoque une croissance excessive*

201

6. - THAON-les-VOSGES
Madame Delait, cycliste
Membre du Cycle Thaonnais

Exiger le Cachet de Mme Delait

de la pilosité, elle exauce ses rêves d'enfant complexée en défilant, aujourd'hui, sur les podiums. Sa consœur autrichienne Conchita Wurtz (bien qu'elle soit un homme) gagne, elle, le concours de l'Eurovision 2014, ravivant ainsi, entre plébiscite ou rejet, le débat sur l'acceptation des différences dans nos sociétés. Ces deux jeunes femmes entretiennent, malgré elles, cette longue tradition qui présente, dès le XIXᵉ siècle, les femmes barbues comme phénomène de foire, à l'image de Jane Barnell, exposée par le cirque Ringling Brothers dès l'âge de 4 ans ou les stars du cirque Barnum, Joséphine Clofullia et Annie Jones Eliott, que le film Freaks (Monstres) de Tod Browning fixe sur pellicule en 1932. En Europe, citons Clémentine Delait (1865-1939), considérée comme la plus célèbre des femmes à barbe ou encore Clémence Lestienne (1839-1919).

La femme à barbe est une constante de l'humanité. L'apparition de la pilosité chez la femme peut provenir d'un déséquilibre de la balance hormonale et, en particulier, d'un excès de libération de testostérone. Certains y voient une résurgence de ces « humeurs chaudes » que sont les menstruations. Il s'agit, en fait, d'une pathologie génétique, l'hypertrichose congénitale, plus communément appelée « syndrome du loup-garou ». Cette dernière appellation symbolise bien le regard toujours suspicieux porté sur ces dames. Selon une croyance commune à tout l'Occident, la femme barbue, porteuse de mauvais œil, est maléfique : si on en aperçoit une, mieux vaut faire demi-tour et les Anglo-saxons prétendent que saluer une femme à barbe porte malheur à moins qu'on ait trois cailloux dans le poing pour se protéger de son influence néfaste. On rencontre, dans les légendes chrétiennes, une « vierge barbue », sainte Kummernus, aussi appelée Wilgefortis ou Liborada. Lorsque, en dépit de son vœu de chasteté, son père portugais veut la marier

SURPRISING BEARDS

LEFT PAGE
Clémentine Delait,
the bearded lady of
the Belle Époque.

THIS PAGE
Annie Jones-Elliot,
a bearded lady
(1865-1902).

and fantasy. Kaur has Stein-Leventhal syndrome, which causes and accelerates excessive hair growth. Unhindered by her beard, she has recently fulfilled her childhood dream of walking the runway. Her fellow bearded woman, Conchita Wurst, portrayed by Thomas Neuwirth from Austria, won the 2014 Eurovision Song Contest, and in doing so, sparked an international conversation about acceptance and diversity. Whether they intended to or not, these young people carry on the long tradition of bearded women being put on display, like Jane Barnell who was shown at the Ringling Brothers Circus starting at just four years old, or Josephine Clofullia and Annie Jones Elliot who were immortalized in the 1932 film Freaks by Tod Browning. In Europe, Clémentine Delait (1865-1939) and Clémence Lestienne (1839-1919) are considered the most famous bearded women.

à l'ennemi sicilien, elle en appelle à Dieu qui l'affuble d'une barbe, décourageant ainsi son prétendant. Elle finira crucifiée pour sorcellerie ou pour avoir refusé d'abandonner sa foi, selon les versions. À l'autre bout du monde, au Japon, on recense le seul exemple où les femmes appellent la pilosité de leurs vœux et, ce, par pure coquetterie : les femmes Haïnous, sur l'île d'Hokkaïdo, pensent s'embellir en se faisant tatouer une large moustache noire dès l'âge de treize ans. Il faut dire que cette ethnie est connue comme « la population la plus velue naturellement au monde avec les Ghiliak de Sibérie » et que ses membres aiment à se caresser mutuellement la barbe pour se dire bonjour.
Dans l'Antiquité, on donne une barbe postiche aux femmes qui montrent courage et sagesse et, dans l'Egypte ancienne, la reine Hatshepsout, pharaonne de la 18e dynastie, porte la «doua-our», postiche en carton destiné aux cérémonies et symbolisant la puissance du dieu. Néanmoins, même sans barbe, la position de la femme dans l'histoire du poil reste toujours épineuse. Au Moyen Âge, Abravanel,

LEFT PAGE
Hans Langseth, ca. 1920.

The bearded woman is a staple of humanity. Facial hair in women can be caused by hormonal imbalances, in particular, an excess of testosterone. There are those who see it as a result of the "hot humors," menstruation in these cases. However, it is most often the result of genetics. Congenital hypertrichosis is commonly known as "werewolf syndrome." According to a belief held by some in the Western world, the bearded lady possesses the evil eye—if you see one, you'd best turn around. The Anglo-Saxons believed that speaking to a bearded lady would bring bad luck unless one held three stones in their fist as protection from her nefarious influence. Christian legends speak of the "bearded virgin," Saint Kümmernis, also known as Wilgefortis or Liberata. When her Portuguese father marries her off to a Sicilian enemy despite her vow of chastity, she calls upon God for help, and he gives her a beard to discourage her suitor. She ends up being crucified for sorcery or for refusing to abandon her faith, depending which version you hear. On the other side of the world in Japan, the Ainu women on the island of Hokkaido embellished themselves with facial tattoos of large black mustaches, some as young as 13. This population is known as the most naturally hairy in the world along with the Ghiliak people of Siberia, and it is customary for men to stroke each other's beards as a form of greeting.

In ancient times, women who showed courage and wisdom were given fake beards. In ancient Egypt, Queen Hatshepsut, pharaoh of the 18th dynasty, wore the "doua-our," a wooden wig, which symbolized the power of god, to ceremonies. Nevertheless, even without the beard, the position of women in the history of facial hair is still thorny. In the Middle Ages, Abravanel, a 15th century Bible commentator, saw an unhealthy relationship between beardless men and women, much like the Islamic precept, "Allah cursed men who make themselves look like women and women who make themselves look like men ." Given the many social statuses dictated by facial hair, to be beardless is to be considered feminine and thus marginalized and stigmatized.

One of the most famous visual representations of a bearded lady is the enlightening painting by Jusepe de Ribera, *Bearded Woman* (1631), where Magdalena Ventura is depicted nursing her child while standing next to her husband. Another portrait from 1595, which can be seen in the Château de Blois, depicts painter Lavinia Fontana braiding flowers into the beard of her friend Antonietta Gonsalvus, a descendant of a family famous for its extreme hirsutism, who is painted

commentateur biblique du XVe siècle, voit dans le fait d'être imberbe une ressemblance malsaine avec les femmes, au même titre qu' « Allah maudit les hommes qui imitent les femmes, Il maudit les femmes qui imitent les hommes ». Face au statut multiple, on l'a vu, conféré par les toisons, être imberbe renvoie à la féminité et, de ce fait, relègue, voire stigmatise.

L'une des représentations picturales les plus célèbres est l'édifiant tableau de José de Ribera, La Femme à barbe *(1631), où est présentée Magdalena Ventura allaitant son enfant au côté de son mari. Un autre portrait, visible au château de Blois, représente la peintre Lavinia Fontana tressant, en 1595, des fleurs dans la barbe de son amie Antonietta Gonsalvus, descendante d'une famille célèbre pour son hirsutisme maximal et dont l'image présente un être mi-femme mi-félin.*

Cette pilosité « bestiale » nous renvoie à de nombreux contes et, notamment, La Belle et la Bête, *récit antique, popularisé par Mme Leprince de Beaumont (1757), dont Jean Cocteau fixera l'esthétique,*

as half woman, half cat. This bestial facial hair leads us to many a fairy tale, most notably *Beauty and the Beast*, a traditional story written by Gabrielle-Suzanne Barbot de Villeneuve and later popularized by Jeanne-Marie Leprince de Beaumont in 1757. Jean Cocteau first immortalized the tale on film in 1946, and an animated version was adapted by Disney in 1991. Animalistic beards show up here and there in the portrayal of the dastardly pirate. Davy Jones in the *Pirates of the Caribbean* films is the mad owner of a beard made of octopus tentacles. A more recent phenomenon is bee bearding, which one can see at agricultural shows, where men cover their beards in bees by trapping a queen bee in a box under their chins. This practice, started by a Ukrainian beekeeper in the 1830s, gained popularity at the end of the 19th century at fairs around America. The heaviest bee beard on record is an astounding 141 pounds, a feat accomplished by China's Ruan Liangming in 2014. And in 2009 a couple of Chinese beekeepers got married while covered in bees. Stunning.

reprise par Walt Disney en 1991, dans son film du même nom. Les barbes « animales » apparaissent ici et là, à l'image du pirate maudit Davy Jones (dans la série de films Pirates des Caraïbes*), livide propriétaire d'une toison constituée de tentacules de pieuvres. Plus proche de nous, une tendance contemporaine, le bee-bearding, visible dans les foires agricoles, consiste à s'affubler d'une barbe faite d'abeilles attirées par leur reine (emprisonnée dans une boîte sous le menton). Cette pratique, initiée par un apiculteur ukrainien dans les années 1830, se propage, à la fin XIXe, dans les foires aux curiosités américaines. Le record du manteau d'abeilles le plus lourd, d'un poids avoisinant les 64 kilogrammes, est établi par le chinois Ruan Liangming en 2014 et en 2009, un couple d'apiculteurs chinois se marie couvert d'abeilles. Étonnant.*

LEFT
Michel Simon in
Boudu sauvé des eaux
Jean Renoir. 1932.

RIGHT PAGE
Bill Nighy as Davy Jones
by Aaron McBride, in
*Pirates of the Caribbean:
Dead Man's Chest*. 2006.

SURPRISING BEARDS

MINDO CIKANAVICIUS

Mindo focuses on creating images with a touch of humor, a cinematic feel, and mystery. His work blends ideas, imagination, observations, experiences, and emotions into intriguingly constructed photographs like his Daydream series and, most currently, Bubbleissimo. Born in Vilnius, Lithuania, Mindo earned an MFA in photography from the Academy of Art University, San Francisco. He is based in Los Angeles and works with various clients while also pursuing his own personal projects.

Sarah Daniel-Hamizi: What's your secret to creating these foam sculptures, and what kind of tools do you use to sculpt these ephemeral beards?
To create the soap beards I experimented with different products—cornstarch, honey, baby shampoo but in the end I found that water mixed with baby bubble bath liquid worked the best. Also, a touch of honey helped make the bubbles last longer and stick together more better. The liquid was mixed in a pot, and I had my wife create the bubbles by blowing through a straw! I hired a makeup artist who gathered the foam and sculpted the beards with the end of a makeup brush. It really wasn't a fancy process at all!

www.mindo-c.com

Mindo crée des histoires basées sur des moments inattendus, en y ajoutant une touche de drame théâtral, d'humour et de mystère. Ses œuvres sont un mélange savoureux d'idées, d'imagination, d'observations, d'expériences et d'émotions mêlées dans des photographies réalistes et complexes. Mindo est installé à Los Angeles.

Sarah Daniel-Hamizi : Quel est votre secret pour réaliser ces sculptures en mousse, et avec quel outil travaillez-vous ces barbes éphémères ?
Pour créer ces barbes de savon, j'ai expérimenté différents produits – la fécule de maïs, le miel, le shampoing pour bébé… Mais à la fin, j'ai compris que de l'eau mixée avec des sels de bain pour nourrisson fonctionnait le mieux. De même, une touche de miel aide à ce que les bulles durent plus longtemps et s'assemblent correctement. Le liquide était mélangé dans un pot, et ma femme créait la mousse en soufflant dans une paille ! J'ai engagé une artiste maquilleuse et elle a rassemblé l'écume et sculpté les barbes avec un pinceau. Ce n'était vraiment pas un procédé facile !

ALL IMAGES

Bubbleissimo project: Bubble beard portrait Conceptual photography. 2016.

SURPRISING BEARDS

SURPRISING BEARDS

SARAH
LA BARBIÈRE DE PARIS

The first woman to practice the barber's craft in France, Sarah Daniel-Hamizi opened her own salon, La Barbière de Paris [The Barberess of Paris], in 2000.
Renowned for her unique *savoir faire*, her expertise, and her perpetual thirst for innovation, her salon quickly became the go-to place for barbering.
Constantly in pursuit of excellence, Sarah continues to experiment with cutting-edge beard care techniques: steam shaving, beard cosmetics, and blow-drying, not to mention beard extensions. Thanks to her savoir-faire and expertise, Sarah innovates every day alongside her clients, many of whom are loyal returning customers. She also present her creations during professional and fashion shows ('Just ALLURE', a world class fashion show in Paris created by the Free Spirit & Fraise au Loup, 2016) and several Movember's events.

Première femme à avoir exercé le métier de barbier en France, Sarah Daniel-Hamizi, ouvre son propre salon en 2000, La Barbière de Paris. La maison devient rapidement la référence du secteur, renommée pour son savoir-faire unique, son expertise et sa quête permanente d'innovation. Toujours à la recherche d'excellence, Sarah expérimente et crée des soins de barbe : rasage à la vapeur, maquillage et brushing de barbe, sans oublier les extensions de barbe… Son savoir-faire et son expertise permettent d'innover chaque jour auprès de sa clientèle, qui compte de nombreux fidèles. Elle présente également ses créations sur les podiums de shows professionnels, lors de défilés de mode («Just ALLURE» créé par le collectif Free Spirit et l'atelier Fraise au Loup, Paris 2016) ou d'initiatives autour du mouvement Movember.

LEFT

L'Homme tableau
Photography,
hairstyle and beard
trim. 2016.

RIGHT PAGE

La Barbe Afro
Photography,
hairstyle and beard.
2016.

L'Homme nuage
Photography,
hairstyle and beard
trim. 2016.

La Barbe papillon
Photography,
hairstyle and beard
trim. 2016.

SURPRISING BEARDS

L'Afro-cône
Photography,
hairstyle and beard
trim. 2016.

L'Homme fourrure
Photography,
hairstyle and beard
trim. 2016.

NEXT SPREAD, LEFT PAGE, TOP

Richard Ripe Vasquez
in Before the Apokalypse.

NEXT SPREAD, LEFT PAGE, BELOW

Laurent Buyens in
Before the Apokalypse.

SURPRISING BEARDS

MARK LEEMING

Influenced by the art of cinema, architecture and interiors, Mark Leeming is drawn to a cinematic style using drama, perspective and scale to create his work. Leeming has worked in a number of creative fields including fashion editorial, hospitality, film, television, and lifestyle. He has studied both color and black and white photography including moving image, special FX, animation, and film. Based in the North of England, he often frequents Manchester's northern quarter, an area abuzz with like-minded creatives, live music, and ever changing art to feed his mind.

www.markleeming.com

Sarah Daniel-Hamizi: What was your relationship with female beauty in your work and specifically in this photo series?
I am somewhat of a magpie and have always been drawn to all things that sparkle and shine, especially as a child. Raiding my mothers jewellery box, tipping out and ogling its contents was a regular Sunday ritual at my house. I would often paint her face and then adorn her with glittering brooches and necklaces passed down through generations.
I had captured the female form and beauty aesthetic for many years, be it through film, fashion, or photography. I wanted to translate and apply this in a different way for my next project, to blur the boundaries between femme and masc.
There is so much pressure, I think, to conform and be gender-specific these days. Why do we have to brand ourselves as gay, bi, trans, straight, gender neutral, etc.? Society as a whole plays a big part in forcing people to decide who they are and what they are about.
I think that sometimes trying to conform stunts creativity and growth. What I am so lucky & grateful for is the ability to hang out with creative types all the time who never label themselves, and it's a pretty exhilarating experience to be in a label free environment. What I hope you get from this series of images is a sense of pure unadulterated fun. Kitsch, camp art packs a punch and shows both female and male sides joined in a strong conceptual non-conformist identity.

Influencé par le cinéma, l'architecture et la décoration intérieure, Mark Leeming possède un style cinématographique, utilisant le drame, la perspective et différentes échelles pour créer ses œuvres. Il a travaillé dans de très nombreux secteurs artistiques et créatifs, incluant l'édition de mode, les événements de charité, les films, la télévision et le recyclage. Il a étudié la photographie noir et blanc, couleur, les mouvements, les effets spéciaux, l'animation et le cinéma. Installé dans le Nord de l'Angleterre, il fréquente souvent le quartier Nord de Manchester, dans un bourdonnement constant d'esprits créatifs, de musique et d'art pour nourrir son inspiration.

Sarah Daniel-Hamizi : Quel est votre rapport à la beauté féminine ?
*Je suis une sorte de pie et j'ai toujours été attiré par tout ce qui brille, en particulier étant petit. Dévaliser la boîte à bijoux de ma mère, sortir tout son contenu et contempler ses trésors étaient pour moi un rituel du dimanche à la maison. Je la maquillais souvent, puis la coiffais avec des broches scintillantes et des colliers transmis de génération en génération. J'avais saisi la forme et la beauté de l'esthétique féminin depuis des années, que ce soit via les films, la mode ou la photographie. Je voulais transmettre et appliquer cela par un autre moyen pour mon prochain projet, pour effacer la frontière « femme vs. hommes ».
Je pense qu'il y a énormément de pression aujourd'hui pour entrer dans le moule et être conforme à son genre. Pourquoi avons-nous besoin de nous déclarer gay, bi, trans, hétéro, neutre, etc. ? La société dans son entièreté joue un grand rôle dans cette idée de forcer les gens à choisir qui ils sont et ce qu'ils sont. Je crois que, parfois, essayer de s'apparier assomme la créativité et l'épanouissement. Ce dont je suis tellement chanceux et reconnaissant, c'est de pouvoir côtoyer tous les types d'originalité, à chaque instant, de ceux qui ne se labellisent jamais eux-mêmes. Cette expérience de vivre dans un environnement sans étiquettes est enivrante.
J'espère que, de cette série d'images, vous pourrez retirer une impression de pur fun, sans barrières, un « camp art » kitsch qui redonne du punch et dévoile autant le côté féminin que masculin, associé avec ce concept puissant de non-conformité de l'identité.*

RIGHT PAGE

Ieuan
Photography and
digital painting. 2015.

-IEUAN-

AKA KURT MANNERS

-CJ-
AKA PETROUCHKA

-ROSS-
AKA MARQUIS DU SASS

-IAN-
AKA IVONNA

SURPRISING BEARDS

-MIKE-
AKA WHITNEY

-ANDREW-
AKA PANDY

-ELLIOT-
AKA ELLIE

-GARY-
AKA AUNTIE G

223

שורש רוחש

-LIQUORICE BLACK-

AKA LIQUORICE BLACK

-DAVID-

AKA SÉRAPHINE

ERIK MARK SANDBERG

Inspired by everyday life in Los Angeles, Erik Mark Sandberg's work addresses issues such as globalization, gentrification, consumerism, and love in the modern day. His allegorical narratives incorporate an experimental mix of digital 3-D modeling, printmaking, photography, drawing, and collage. For Sandberg, the use of composite imagery symbolizes the disconnect that technology creates between man's natural environment and the ersatz reality of the digital realm. Sandberg is also a prolific commercial artist and has received numerous awards for advertising and editorial illustrations. "'Illustration' is a malleable term," Sandberg explains. "If an image is attached to a story, poster, or CD, it has a specific context or purpose. When approaching exhibition work, the relevance comes from a historical and theoretical point. You're making art against the burden of history. The difference is substantial, but there are times when things can walk the line."

www.eriksandberg.net

Inspirés par sa vie quotidienne à Los Angeles, les travaux d'Erik Mark Sandberg abordent des thèmes comme la globalisation, la gentrification, le consumérisme, et l'amour dans la société contemporaine. Ses narrations allégoriques incluent des expérimentations sur la 3D, le modeling, les estampes, la photographie, le dessin et le collage. Pour lui, l'utilisation des images composites symbolise la déconnexion que la technologie crée entre l'habitat naturel de l'homme et l'ersatz de la réalité du royaume digital. Sandberg est un artiste prolifique, et il a reçu de nombreuses récompenses pour ses illustrations. « Illustrer est un terme malléable, explique-t-il. Si une image est attachée à une histoire, un poster ou un CD, elle a un contexte spécifique et un but. Lorsque vous approchez les travaux d'exposition, la pertinence vient de leurs points historiques et théoriques. Vous créez envers et contre le fardeau de cette histoire. La différence est substantielle, mais il y a des moments où certaines choses franchissent la ligne. »

PANTERA

SURPRISING BEARDS

SURPRISING BEARDS

233

TAKAO SAKAI

Takao Sakai was born and raised in metropolitan Japan. He grew up in a culture where ancient traditions still exist alongside emerging trends. Red beans, for example, are symbolic of happiness for the Japanese. Since ancient times, red beans have served as amulets to ward off evil. Their red color denotes their power, and Japanese cook and eat sweets containing red beans during celebrations every season. By maintaining this connection to its past, contemporary Japan reflects on traditional ways of finding happiness amid burgeoning modernity.

Sarah Daniel-Hamizi: Are your beards edible?
The art project AZURER is a mockumentary of a cutting-edge fashion prevalent in Japan and which uses red beans as beards. This beard uses red beans as a motif but is, in fact, made of paper clay. Because it is not made of actual red beans, it is not edible.

Takao Sakai est né et a grandi en ville au Japon, au sein d'un pays qui place le bonheur à la frontière entre culture traditionnelle et avancées technologiques modernes. Au cœur de cet esprit, les Japonais essayent pourtant de trouver de nouveaux chemins vers le bien-être. Les haricots rouges sont pour eux symboles de joie. Depuis les anciens temps, au Japon, ces haricots ont joué un rôle mystique pour punir les démons et se protéger du mauvais sort. Cette pratique dérive de l'imagerie de la couleur rouge, et il est répandu de cuisiner du riz rouge pour les célébrations japonaises, et de manger des sucreries préparées avec des haricots rouges aux changements de saison. En accentuant ces rites hérités de la culture traditionnelle du Japon, Takao espère exprimer ces nouvelles formes de bonheur qui ressemblent aux Japonais contemporains.

Sarah Daniel-Hamizi : Vos barbes sont-elles comestibles ?
Ce projet artistique, AZURER, est un documentaire parodique sur une fausse nouvelle tendance au Japon : porter les haricots rouges comme une barbe. Bien que les barbes aient pour thème les haricots rouges, elles sont en vérité faite de terre-papier, un mélange d'argile, de fibres et d'eau. Elles sont très élaborées, et l'impression de porter de vrais haricots rouges est saisissante : mais on ne peut pas les manger !

RIGHT

AZURER project
Photography, street portrait, paper clay, performance art and mockumentary. 2007.

SURPRISING BEARDS

BOTH PAGES AND
NEXT SPREAD

AZURER project
Photography, street portrait, paper clay, performance art and mockumentary. 2007.

SURPRISING BEARDS

EVEREST FILMS
PRÉSENTE

Aug Leymarie

CHARLOT

MUSTACHES
MOUSTACHES

We can't talk about beards without talking about mustaches. These interconnected features dance around each other throughout history, often as friends, sometimes as enemies. Whereas the beard is a symbol of man's life, from the absurd to the sublime, the mustache is more a symbol of man's mastery over his environment and his destiny. Mustaches, in much the same way as our friend the beard, tell us who we are and who we think we are. Less prolific in their symbolism than beards, mustaches lie in the middle of our faces, our existences, and consequently, our humanity.

Like the beard, the mustache has had its ups and downs throughout history, spanning superstitions, fashions, and political and religious upheavals with varying levels of success. An undeniably aesthetic object, it is at times strictly regulated but always inspires creativity. It reminds us of the rules of law as a fixture in the personal grooming of policemen, judges, and detectives. On the other hand, it can sometimes be the mark of a traitor or a dictator, and it has come to be seen as a discrete instrument of misdirection and trickery.

Through various reigns and fashions, all rulers have made laws, for better or worse, concerning this facial adornment whose fate has varied from place to place. To go over a complete history of the mustache would be excessive, but we hope to shed some light on its storied past. While the Tatars fought long and bloody wars against the Persians and Chinese, who let their mustaches hang down rather than wearing them turned up at the ends like the Tatars, Julius Caesar and even Alexander the Great imposed the mustache to distinguish themselves from barbarians.

In Europe, from Vercingetorix to Charlemagne, the mustache symbolizes the power and authority of rulers and men in power as an alternative to the beard. It is even occasionally showcased—Charles the Bald (8th century) imposed short hair on his subjects and compensated them by granting their mustaches the length he denied their hair. This king's reign, and the reign of the long mustaches, also thrived in Chinese culture. Under Louis II, this dangling fashion was cut off—it was too impractical—and mustaches were given a horizontal styling that turned up at the corners of the mouth. The style didn't last long—Charles the Simple decided to shave everything. Mustaches staged a comeback under Louis the Fat, but Louis VII mandated they be removed completely. In the mid-14th

Pas de réflexion sur la barbe sans parler de la moustache. Ces deux attributs sont liés et se tournent autour tout au long de l'Histoire, souvent complices, parfois ennemis.

Là où la barbe est le témoin de la vie des hommes, du foutraque au sublime, la moustache est bien plus un symbole de la maîtrise de l'homme sur son environnement, sa vie et son destin. Les bacchantes, au même titre que nos toisons, nous racontent qui nous sommes et, par le sort que nous leur réservons, ce que nous pensons être. Peut-être moins prolifiques en symboles que la barbe, elles restent au centre de nos visages, de nos existences et, par conséquent, de l'humanité.

Le postulat est le même que pour la barbe : la moustache n'a cessé d'effectuer un va-et-vient constant dans l'Histoire, au gré des superstitions, des modes ou des volontés politiques ou religieuses, connaissant ainsi des fortunes diverses. Véritable objet esthétique, toujours fortement codifiée et stimulant la créativité, elle incarne le droit lorsqu'elle s'affiche sur les gendarmes et les juges, les détectives et les justiciers. Inversement, elle identifie parfois le traître et, par conséquent, le dictateur, et s'inscrit comme discret instrument de la dissimulation et de la tromperie.

Le long des pouvoirs et des modes, tout souverain légifère, pour le meilleur et pour le pire, sur cet attribut dont le destin est, aussi, géographiquement versatile. Une histoire exhaustive de la moustache serait ici trop dense mais, néanmoins, quelques faits sont emblématiques. Alors que les Tartares font de longues et sanglantes guerres aux Persans et aux Chinois, parce que ces deux peuples, au lieu de porter comme eux la moustache retroussée, la laissent pendre, Jules César, pour se démarquer des barbares, ou encore Alexandre le Grand, sous le règne duquel elle est synonyme d'esclavage, la proscrivent.

En Europe, de Vercingétorix à Charlemagne, la moustache identifie, en tant qu'alternative à la barbe, la puissance et l'autorité des souverains et autres hommes de pouvoir. Elle est épisodiquement mise en avant : Charles le Chauve (VIIIe siècle), en imposant la mode des cheveux courts, veut, par compensation, donner aux moustaches de ses sujets la longueur qu'il fait perdre à leurs cheveux. Aussi le règne de ce roi est le règne des longues moustaches, dites à la chinoise. Sous Louis II, on retranche la portion tombante de ces dernières, car trop incommode, et on leur donne une forme horizontale, relevée sur les coins de la bouche. Cette forme n'a que peu de durée : Charles le Simple décide de tout raser. Les moustaches tentent de revenir sous Louis le Gros, mais Louis VII ordonne leur entière suppression. Au milieu du XIVe siècle, Philippe de Valois réintroduit momentanément la mode des moustaches relevées. Sous Louis XIII, elles sont taillées en brosse et le menton ne conserve qu'une petite touffe pointue (Notons la moustache

RIGHT PAGE

Hoyt's A Hole in the Ground
Charles Hale Hoyt & Fred E. Wright.
Theatrical poster/Lithograph. 27" x 19,2". c. 1900.

century, Philip VI momentarily brought back the turned up mustache. Under Louis XIII, mustaches were given a crew cut leaving only a slight pointed tuft on the chin. The original mustache belonging to Henri de Lorraine, Count of Harcourt, was known as Cadet la Perle for the pearl he placed in his mono mustache, a mustache that only grew on half of his face. Louis XIV cut back the royal style popularized by his ancestor even further and brought back the horizontal mustache with curled tips, only to have it disappear again under Louis XV. In his time, clean shaven, powdered faces, and white wigs symbolized this reigning aristocrat.

The 19th century saw not just a return of the mustache, but a literal explosion of facial hair. There were many laws that regulated and mandated growing mustaches in the armed forces and law enforcement, which weren't done away with until 1933. This issue caught the attention of lawyers and legislators. The mustache worn by dandies went from the barracks to the streets and became the emblem of liberals and revolutionaries. Mustaches grew longer in the Western world and became more ornamental and sophisticated, and were combined with sideburns and goatees for a bigger effect. Wearers obsessed over the ideal length, the perfect angle, the best styles and perfumes, acceptable waxes and ointments. The mustache is an art unto itself and a distinct symbol of high social caliber. It's also a romantic and seductive feature. In fact, men of the time couldn't imagine flirting without this adornment, and women assure us that "a kiss without a mustache is like soup without salt."

At the beginning of the 20th century, the beard faded into obscurity, but the mustache remained popular among dandies. Artists continued to explore its creative potential from a transgressive or soul-searching point of view. The care and grooming techniques for mustaches have evolved right along with them. Some mustaches are patriotic, as in images of Georges "The Tiger" Clemenceau, while others surreal and ethereal in the spirit of Salvador Dalí. Painter and photographer Philippe Halsman published Dalí's Mustache in 1954—a book of photos featuring the surrealist painter using his mustache in absurd ways, with accompanying text of purposely mundane questions posed to the artist and Dalí's own poetic and humorous answers. Halsman's book immortalized Dalí's mischievous mustache, which is as famous, if not more so, than his work. In the second half of the 20th century, Clark Gable and Charles Bronson brought their masculine mustaches to the Hollywood screen. Later, mustaches became rallying symbols for the gay community, made popular by the disco group Village People.

originale de Henri de Lorraine, comte d'Harcourt, connu comme « le cadet à la perle » pour avoir accroché une perle à l'extrémité de sa « mono moustache », bacchante qui n'apparaissait que sur un seul côté du visage). Louis XIV réduit encore la « royale », touffe du menton, et fait porter la moustache horizontale, à pointes relevées, qui réapparait pour mieux disparaître sous le règne de Louis XV où visages glabres et poudrés et perruques blanches symbolisent le pouvoir de l'aristocratie régnante.

Bien plus qu'un retour, le XIXᵉ siècle voit, alors, littéralement les poils « exploser » sur les visages. Plusieurs décrets règlementent et rendent obligatoire le port de la moustache aux armées et dans la gendarmerie où ces dispositions ne seront abolies qu'en 1933. La question anime les ministères et le législateur. La moustache des dandys passe des casernes à la rue et devient l'emblème des libéraux et des carbonari. Ainsi, dans le monde occidental, les bacchantes s'allongent, se garnissent, se sophistiquent et s'associent à toutes sortes de rouflaquettes et autres boucs pour plus d'effet.

Tous s'interrogent sur la longueur idéale, sur l'inclination parfaite, sur le style ultime et sur les parfums, cires et onguents adéquats. C'est un art à part entière et un signe distinctif à haute valeur sociale. C'est aussi un attribut romantique et de séduction : l'homme de l'époque ne peut en effet envisager de conter fleurette sans cet ornement et les dames nous certifient qu'« un baiser sans moustache est comme une soupe sans sel ».

Au début du XXᵉ siècle, la barbe est passée aux oubliettes, mais la moustache anime toujours l'imagination des élégants et des artistes qui continuent d'en exploiter le potentiel créatif dans une optique de transgression ou de mise en scène de soi. Soins et techniques sont parallèlement en constante évolution. Certaines moustaches sont patriotiques, à l'image des Brigades du Tigre de Clémenceau, d'autres sont spectaculaires et aériennes comme chez Salvador Dali. Le peintre et le photographe Philippe Halsman publient, en 1954, Dali's Mustache, où, au travers d'un jeu de questions assez banales pour autant de réponses absurdes, drôles ou poétiques, Dali prête sa bacchante aux mises en scène les plus farfelues, immortalisant ainsi sa facétieuse moustache qui est aussi célèbre voire plus célèbre que son œuvre. Dans la seconde moitié du XXᵉ siècle, Clark Gable ou Charles Bronson imposent, sur les écrans hollywoodiens, leur moustache de « mec » viril avant qu'elle ne devienne un signe de ralliement de la communauté gay, popularisée par le groupe Village People.

In the 90s, though it may have seemed cliché, the mustache was proudly worn by self-identified hicks and rednecks— a profoundly American phenomenon.

Let's consider Charlie Chaplin. His mustache is one of the most iconic in the world—all you need is a simple black square to evoke his image. The "toothbrush" mustache was popular in the United States at the end of the 19th century before spreading to Europe, but the shorter Chaplin-style mustache never took hold. It bore an uncanny resemblance to another notable mustache—Adolf Hitler's. German slang for mustache is rotzbremse, or "snot mop." The Chaplin-style is known as the two-finger mustache, or even Chaplinbart (hair à la Chaplin) without acknowledging any relationship to Hitler. However, Chaplin never sported his iconic mustache after World War II.

Throughout the 20th century, the mustache underwent a transformation from romanticism and sophistication to an expression of domineering masculinity. Hitler and Robert Mugabe, a Zimbabwean revolutionary, are only a few of many in a long line of dictators to sport a mustache. Stalin's mustache symbolized the obscurantism of political police in the Eastern Bloc (note the Pleksy-Glazs mustaches in *Tintin and King Ottokar's Sceptre*) and in Osip Mandelstam's poem "Stalin

Dans les années 1990, elle peut aussi identifier, par cliché, un réactionnaire « bas de plafond » et est fièrement exhibée par le « beauf » hexagonal ou le « red neck » d'une Amérique profonde. Revenons à Charlie Chaplin. Sa moustache est l'une des plus ancrées dans la mémoire collective mondiale et il suffit d'un simple carré noir pour créer la ressemblance dans les yeux de chacun. Le style « brosse à dent », dont elle est une variante, est populaire aux États-Unis à la fin du XIXe siècle avant de se répandre en Europe, mais le style Chaplin, plus court, n'a pas rencontré un grand succès. C'est un peu pareil avec la moustache d'Adolph Hitler. L'argot bavarois de l'époque la qualifie de Rotzbremse, « frein à morve », mouche, deux doigts ou justement Chaplinbart (poils à la Chaplin) sans qu'aucune corrélation n'ait été établie. Cela dit, Chaplin n'arborera plus jamais sa moustache après la Seconde Guerre mondiale.

Au cours du XXe siècle, la moustache opère un glissement du romantisme et de la sophistication vers l'expression d'une « virilité despotique ». Celle de Hitler, que l'homme fort du Zimbabwe, Robert Mugabe, porte et revendique, n'est qu'une parmi d'autres dans la longue liste des moustaches de dictateurs et autres leaders brutaux. Celle de Staline symbolise l'obscurantisme des polices politiques du bloc de l'Est (« Par les moustaches de Pleksy-Gläzs » dans Tintin et le sceptre d'Ottokar, *Hergé) et fait dire à Ossip Mandelstamm, dans son épigramme à charge : « Quand sa moustache rit, on dirait*

Barber Spa
Cesar Finamori. Illustration for The "Art of Shaving". 2014.

LEFT

Barbie Mustach

RIGHT

Movie poster of *Mortdecai*
by David Koepp. 2015.

Epigram"—"cucaracha's mustaches are screaming ."
From Hirohito to Philippe Pétain, Franco to Pinochet, and Saddam Hussein to Bashar al-Assad, the mustache has come to be associated with a good number of men responsible for some of the darkest moments in modern history.

In popular culture, the mustache conceals identities and symbolizes dishonesty and trickery. The most popular accessory in every joke shop, the mustache is the magic prop that allows one to assume another identity. Paradoxically, it is also a rallying sign of those who want to defend and uphold the truth. Robin Hood wasn't known to be clean-shaven. Try imagining Inspector Poirot without his fine, curly mustache—you couldn't. And Inspector Clouseau on the trail of the Pink Panther would doubtlessly be less perceptive without this legendary trait.

des cafards. » Ainsi, de Hiro Hito à Pétain en passant par Franco ou Pinochet et de Saddam Hussein jusqu'à Bachar Al Assad, elle vient identifier bon nombre de responsables des plus sombres heures de l'Histoire mondiale contemporaine.

Enfin, la moustache, dans la culture populaire, escamote les identités et renvoie à un ensemble de symboliques liées à la dissimulation et la tromperie. Accessoire phare de toute boutique de farces et attrapes, elle est l'élément qui permet d'avancer masqué, de tromper son monde ou de prétendre être quelqu'un d'autre. Paradoxalement, elle est également un signe de ralliement de ceux qui veulent défendre et rétablir la vérité : Robin des Bois ne saurait être glabre, Zorro n'existe pas sans sa moustache, Hercule Poirot ne serait plus Hercule Poirot sans ses fines bacchantes bouclées et l'inspecteur Clouzot, poursuivant la Panthère Rose, serait certainement moins perspicace, privé de son légendaire attribut.

GEOFFREY GUILLIN

One can create a universe with just a gaze.
In looking at Geoffroy Guillin's work, these words take on new meaning. He creates realms all his own, oscillating between childhood and intemporality, ordered by a sweet melancholy that never quite panders to sadness.
His is a journey through portraits which often looks familiar, almost ours. A drawing, with its perfect curves, evokes the nostalgia of daydreams and gramophone sounds. A dandy with a perfect mustache, Guillin appears to be a man of our time still hanging on to the accoutrements of the Gilden Age. Indeed, the gaze is the mirror of the soul, and Goeffroy Guillin's gaze is twinkling and filled with stardust.

Sarah Daniel-Hamizi: Why do all your portraits have big eyes?
It came to me very naturally, the human gaze fascinates me. So many emotions are transmitted through our eyes. The gazes of my portraits are protectors, reassuring, curious. They look at life as I enjoy looking at it myself: as a child, wide eyed, always marveling at my surroundings.

www.geoffreyguillin.com

On peut créer l'univers à travers un regard…
En admirant le travail de Geoffrey Guillin, ces mots prennent tout leur sens. Son univers lui est propre, il oscille entre enfance et intemporalité, orchestré par sa douce mélancolie qui ne vacille jamais dans les écueils de la tristesse.
Irréel, le voyage se fait au gré des portraits que l'on croit reconnaître ou que l'on veut s'approprier. On suit les courbes parfaites du crayon, propices à la rêverie, au son d'un gramophone…
L'homme est touchant, dandy à la moustache parfaite, il en demeure un homme de ce siècle bercé par le spleen des années folles.
Le regard est certes le miroir de l'âme : celle de Geoffrey Guillin se veut étincelante, sertie des milliers de paillettes sur lesquelles il se plaît à souffler.

Sarah Daniel-Hamizi : Tous vos personnages ont de très grands yeux, pourquoi ?
C'est venu naturellement… Le regard me fascine. On transmet tant d'émotions à travers lui. Sur mes portraits il est protecteur, rassurant, curieux et surtout il regarde la vie comme moi j'aime la voir : comme un enfant, les yeux grand ouverts, toujours émerveillé par ce qui nous entoure…

ABOVE

Scketche for Edgar
Allan Poe
Drawing on paper.
2010.

RIGHT PAGE

Sarah
Drawing on paper.
2010.

MUSTACHES

251

Edgar Allan Poe
Drawing on paper.
2010.

MUSTACHES

Gary
Drawing on paper.
2010.

253

ABOVE

Armand
Drawing on paper.
2010.

BOTTOM

Orson
Drawing on paper.
2010.

RIGHT PAGE

Bjorn
Drawing on paper.
2010.

MUSTACHES

PIETRO SEDDA

Pietro Sedda was born in Cagliari, Italy, and graduated with honors from the Oristano Art School Institute in 1989. He went on to earn a degree from the Brera Academy of Fine Arts in Milan. After splitting his time between his home country and the US as a tattoo artist, he chose to concentrate on new projects in Italy. Rice Berlin dedicated an exhibition to Pietro's oil paintings in 2008.

www.pietrosedda.com

Pietro Sedda est né à Cagliari, en Italie, et il a été lauréat de l'Art School Institute d'Oristano en 1989. Il a également obtenu un diplôme à l'Académie des arts plastiques de Brera à Milan. Après avoir partagé son temps entre son pays d'origine et les États-Unis en travaillant comme artiste tatoueur, il se concentre désormais sur de nouveaux travaux en Italie. Tout comme pour d'autres artistes en Italie et de nombreuses collaborations à travers l'Europe, Rice Berlin a consacré une exposition aux peintures à l'huile de Pietro en 2008.

MUSTACHES

262

MUSTACHES

263

MARC JOHNS

Marc Johns creates whimsical drawings filled with dry wit and humor. Whether it's a man with branches growing out of his head that need pruning, or a pipe that's trying to quit smoking, his creations are simply, sparsely drawn, yet speak volumes with just a few strokes of the pen. He's been drawing since he was tiny. He's not tiny anymore, but he's not exactly big either. Johns' drawings have been exhibited in New York, San Francisco, Los Angeles, Athens, Amsterdam, Vancouver, and elsewhere. He has also published several books.

www.marcjohns.com

Marc Johns crée des dessins étranges, saugrenus, emplis de son esprit vif et de son humour. Que ce soit un homme à qui des branches poussent sur la tête et qui a besoin d'être taillé, ou d'une pipe qui essaye d'arrêter de fumer, ses créations sont dessinées simplement, avec légèreté, et disent pourtant beaucoup en peu de traits. Johns dessine depuis l'enfance, et il n'a pas vraiment arrêté d'être un enfant depuis. Ses dessins ont été exposés à New York, à San Francisco, à Los Angeles, à Athènes, à Amsterdam, à Vancouver et ailleurs. Il a également écrit quelques livres.

Without any warning, his beard ran away, which left Mister Rowe without much to say.

ABOVE
His beard ran away
Ink and watercolour on paper.
8" x 10". 2010.

RIGHT PAGE, TOP LEFT
His hair was a giant mustache.
Ink and watercolour on paper.
8" x 10". 2011.

RIGHT PAGE, TOP RIGHT
He overdid it.
Ink and watercolour on paper.
8" x 10". 2013.

RIGHT PAGE, BOTTOM LEFT
Make it match
Ink and watercolour on paper.
8" x 10". 2013.

RIGHT PAGE, BOTTOM RIGHT
Extra Mustaches are always good
Ink and watercolour on paper.
8" x 10". 2011.

His hair was a giant mustache.

He overdid it.

MAKE IT MATCH

extra mustaches are always good.

While George napped, his beard caught up on some reading.

marc johns

MUSTACHES

we are inside your mustache.

LEFT PAGE

While George napped, his beard caught up on some reading
Ink and watercolour on paper.
8" x 10". 2015.

TOP

We are inside your mustache
Ink and watercolour on paper.
8" x 10". 2011.

ABOVE

Fish with Beard
Ink and watercolour on paper.
8" x 10". 2010.

Four-legged Beard.
Ink and watercolour
on paper.
8" x 10". 2011.

MUSTACHES

BEARD OCTOPUS

Beard Octopus
Ink and watercolour
on paper.
8" x 10". 2001.

HILBRAND BOS

Hilbrand Bos was born in 1983 in the Netherlands and works as a lifestyle and fashion illustrator for various high-end brands and publications, both in print and online. He studied industrial design before working as a fashion designer for some years. Drawing is his life and people are his favorite subject. To him, clothes and apparel are the products that people identify with and relate to most, which makes them an interesting field of study. Hilbrand's creativity is not limited to visual arts. In his spare time he tours Europe as a musician, playing keys in the Sean Webster Band.

Sarah Daniel-Hamizi: Do you think bearded men are a fad that won't last very long, or a phenomenon that will endure?
As long as hairs keep sprouting from the male jaws there will always be beards and mustaches. It is nice to see that the beard is popular again, but I'm hoping it won't ever become mainstream.
Facial hair is cool as an exclusive preserve of the adventurous man.

Hilbrand Bos, né en 1983 aux Pays-Bas, travaille en tant qu'illustrateur de mode pour des marques et des magazines célèbres, en ligne et sur papier. Il a étudié le design industriel à l'université, puis a exercé en tant que designer de mode pendant quelques années avant d'exercer son métier actuel. Dessiner est au cœur de sa vie, et les gens qui l'entourent sont son inspiration favorite. Pour lui, les vêtements sont les produits auxquels il est le plus aisé de s'identifier et de se sentir concerné, ce qui les rend fascinants à identifier. Sa créativité n'est pas limitée aux arts visuels uniquement : durant son temps libre, il parcourt l'Europe en tant que musicien, jouant du piano dans le groupe Sean Webster.

Sarah Daniel-Hamizi : Est-ce que vous pensez que les hommes barbus sont une mode qui ne durera pas très longtemps, ou un phénomène qui va durer ?
Tant que les poils continueront de pousser sur les joues des hommes, il y aura toujours des barbes et des moustaches. Il est plaisant de voir que cela est devenu populaire de nouveau, mais j'espère que ça ne deviendra jamais trop mainstream. Une barbe est cool, tant qu'elle reste l'atour exclusif de l'homme aventurier.

LEFT

Giorgio Giangiulio
Digital watercolors
20" x 20". 2015.

RIGHT PAGE

A modern day Viking
Digital ink
20" x 20". 2015.

COUNTERCLOCKWISE
STARTING RIGHT ABOVE

Beards and Jewelry
Digital ink
20" x 20". 2016.

The Rugged Dandy
Digital ink
20" x 20". 2016.

Cheers from the roaring twenties!
Digital ink
20" x 20". 2016.

RIGHT PAGE

Effortless Elgance
Digital watercolors
20" x 20". 2016.

NEXT SPREAD, LEFT

Bertus, the scumbag barber
Digital art
20" x 20". 2016.

NEXT SPREAD, RIGHT

Allessandro Manfredini
Digital art
20" x 20". 2016.

MUSTACHES

MUSTACHES

SARAH DANIEL-HAMIZI: BEARDS, A MAN'S AFFAIR?
LA BARBE, UNE AFFAIRE D'HOMME ?

Who is the Barbière de Paris [Barberess of Paris]?
For a long time, La Barbière de Paris was Sarah and her small hands always itching to do tons of things and to innovate. Always innovating is a priority. But today, La Barbière de Paris is a company: partners, administrative managers, collaborators, but also journalists and external partners. They are all a part of La Barbière de Paris. I'm the symphony's conductor striving to create a symbiosis. I am the founder, but all these people around me have allowed La Barbière de Paris to flourish.

We rarely hear about female barbers. What gave rise to your desire to embrace this masculine trade?
It dates back very far to a childhood memory. I am not a barberess by process of elimination or random chance; I'm an enthusiast. I became a barberess because I fell in love with the sight, sound, and smell of my grandfather's daily ritual. He loved to shave outside. We lived in the countryside in Kabylia, a mountainous region in East-central Algeria. That daily ritual was a moment just for him. Some of my cousins and I liked to follow him and sit at his feet to watch. We weren't allowed to make any noise: tt was like going to a play or a movie. Sitting on the ground, we would observe this great man, who measured five feet four inches, tackle his beard. I can still hear the sound of his straight razor on his skin. I can still smell that old soap that we used at that time. In my mind's eye, I can still see his shaving brush dance across his skin, like a highway that he would majestically draw across his olive skin in one stroke. It was magical to watch him dexterously handle his razor. Before shaving, he would sharpen the blade on leather and test it with his thumb to check if it was sharp enough. The first stroke was magnificent as we discovered the contrast between the brown of his cheek and the white of the soap lather. At the end of his shave, the top of his face was perfectly smooth and the bottom part of his face was covered with little dots. At the time, it intrigued me a lot. He had lots of little pieces of cigarette paper – to cauterize the micro-cuts on his neck – on his Adam's apple, or under his Maxillary, where the skin is difficult to shave with a straight razor. It was a harmonious moment: outside, the steams of the hot water rising up from the bucket, and the newspaper to catch the lather that he had removed from his cheek… Before this ballet, I thought to myself, "That's what I want to do when I grow up." And here we are. This childhood dream has come true.

Qui est La Barbière de Paris ?
La Barbière de Paris a longtemps été Sarah avec ses deux petites mains qui se hâtent à faire plein de choses, à innover. Toujours innover, c'est une priorité. Aujourd'hui, c'est une maison : associés, cadres administratifs, managers, collaborateurs, mais aussi journalistes et partenaires extérieurs ; tous composent La Barbière de Paris. Je suis le chef d'orchestre qui essaie de créer une symbiose. Je suis la fondatrice et c'est grâce à toutes ces personnes qui m'entourent que La Barbière de Paris prend de l'envergure.

On lit rarement « barbier » au féminin, d'où est née l'envie d'embrasser ce métier masculin ?
C'est une envie qui vient de très loin. C'est un souvenir d'enfance. Je suis une passionnée, je ne suis pas barbière par dépit ou hasard. Je le suis devenue car je suis tombée amoureuse d'une gestuelle, d'un parfum, d'un quotidien : celui de mon grand-père. Il adorait se raser en plein air. Nous vivions à la campagne, en Kabylie, une région montagneuse dans le Centre-Est de l'Algérie. Il avait ce rituel, son moment à lui. Avec quelques cousines et cousins nous aimions le suivre et nous asseoir à ses pieds pour le regarder faire. Il ne fallait pas faire de bruit, c'était comme au théâtre ou au cinéma. Assis à même le sol, nous observions ce grand monsieur d'un mètre soixante-cinq face à sa barbe. J'entends encore le bruit du coupe-chou sur sa peau. Je sens encore le parfum du vieux savon qu'on faisait à l'époque. Je revois la danse du blaireau sur sa peau, tel un sentier qu'il traçait d'un geste majestueux sur sa peau mate. C'était magique de voir avec quelle dextérité il maniait le rasoir qu'il venait d'affûter sur son cuir et dont il testait la lame avec son pouce pour en vérifier le tranchant. La première trace était magnifique. Elle découvrait le contraste entre le brun de sa joue et le blanc de la mousse. À la fin du rasage, il avait le haut du visage parfaitement lisse, et le bas coloré de petits points, et cela m'intriguait beaucoup à l'époque. Il avait plein de petits morceaux de papier à cigarette – pour cautériser les microcoupures qu'il se faisait sur le cou – collés sur la pomme d'Adam ou en bas des maxillaires, là où la peau est plus difficile à raser. C'était un moment d'harmonie, dehors, avec les vapeurs d'eau chaude qui s'échappaient du seau, le papier journal pour recueillir la mousse qu'il avait retirée de sa joue… devant ce ballet, je me disais déjà : « Je veux faire ce métier. » Et voilà, nous y sommes, ces songes d'enfant sont devenus réalité.

Jean-Louis Bourasseau is a hairdresser in Paris, in the Marais.
"A good shave is done with bare hands. You can tell if any hairs are left by touching the skin with your palms."
I'm from a family of hairdressers. My grandparents and my parents were also hairdressers. All of the hairdressers from my generation also worked on beards, but primarily did the full shave using a straight razor. In my day, men were close-shaved; Alain Delon was the male ideal. We trimmed beards, but left them in their natural state without defining them.
Sarah, on the other hand, does beard sculpture; she's an artist. The barber speciality appeared on the scene not long ago. There were very few salons for men. In my day, the salons were co-ed. I was among the few to offer a salon that specialized in men. When Sarah applied, she first learned to sharpen razors on leather that had to be greased, then she learned to shave by shaving me. I told her, "If you cut me, I'll cut you back!" and she didn't cut me. Then she trained on our regular customers. She started by doing the lather and soap, then I would shave, then she would follow up with a hot towel and lotion.
Then she started shaving the regulars. In the end, the customers only wanted Sarah. Apparantly her hands are gentler than mine. She has a lot of charisma. After two years of working together, I gave her the keys of a salon for her to run.

Jean-Louis Bourasseau est coiffeur à Paris, dans le Marais.
« Un bon rasage se fait à mains nues, et c'est au toucher des paumes qu'on voit s'il reste des poils. »
Je suis issu d'une famille de coiffeurs, grands-parents, parents coiffeurs. Tous les coiffeurs de ma génération faisaient aussi la barbe, mais le rasage intégral, au coupe-choux. À mon époque, les hommes étaient rasés de près, le bel homme, c'était Alain Delon. On taillait la barbe pour la laisser naturelle, sans la délimiter. Sarah, elle, fait de la sculpture de barbe, c'est un travail artistique. Il n'y a pas si longtemps qu'est apparue la spécialité de barbier. Il y avait très peu de salons « hommes », les salons étaient mixtes à mon époque. J'étais un des rares à proposer un salon spécialisé pour les hommes, pour lequel a postulé Sarah. Elle a d'abord appris à affûter les rasoirs sur le cuir, qu'il fallait graisser, puis elle a appris le rasage en me rasant, moi. Je lui ai dit : « Si tu me coupes, je te coupe ! », et elle ne m'a pas coupé. Puis elle s'est entraînée sur une clientèle d'habitués. Elle a commencé à faire la mousse, le savonnage, je rasais, puis elle passait la serviette chaude, la crème. Puis elle a rasé les habitués. À la fin, les clients ne voulaient plus que Sarah. Il paraît qu'elle avait les mains plus douces que les miennes. Elle a beaucoup de charisme. Après deux ans de collaboration, je lui ai donné les clés d'un salon en gérance.

Could you quickly outline for us the main stages of your training to become a barber?
I very quickly understood that to succeed in this masculine environment, I had to be tough. I had to adapt very quickly and I had to be patient. I demonstrated sophistication because one had to be refined in order to be accepted. I obtained my hairdressing diploma along with my professional certificate and then I went directly to professionals to learn the barber's craft. At the time, it wasn't taught in schools yet. I made two decisive contacts, with Mr. Ozkan Turak and Mr. Jean-Louis Bourasseau. They taught me the fundamentals of this trade.

Beards are fashionable and bearded men are overrunning the streets. Could this just be a fleeting trend?
Not at Barbière de Paris. We have gone beyond the fashion phenomenon. A trend doesn't last long enough. We are part of a societal movement. We have created places exclusively for men, where we don't just deal with facial hair, but we also take care of hair, offer face and torso treatments, and do manicures. I can guarantee you that men who have experienced facial hair are not ready to give it up, or at least not entirely. And they need our services to enhance their faces through shaving or treatments.

Pourriez-vous nous retracer rapidement les grandes étapes de votre formation au métier de barbière ?
J'ai compris très vite que pour réussir dans ce milieu d'hommes, il fallait être tenace. J'ai dû très vite m'adapter, je me suis dotée de patience et j'ai fait preuve de raffinement. Il fallait être fine pour se faire accepter. J'ai passé mon diplôme de coiffeuse ainsi que mon brevet professionnel et, par la suite, je suis allée à la rencontre de professionnels pour acquérir le savoir-faire du barbier.
À l'époque ce n'était pas encore enseigné dans les écoles. J'ai fait deux rencontres décisives : Jean-Louis Bourasseau et Ozkan Turak. Ils m'ont transmis les bases du métier.

Les hommes barbus sont à la mode et envahissent les rues, est-ce que ce ne sera pas finalement qu'un mouvement éphémère ?
Pas chez La Barbière de Paris. Nous avons dépassé le phénomène de mode. Un simple effet de mode ne dure pas aussi longtemps ; nous accompagnons un mouvement installé dans la société. Nous avons créé des lieux dédiés aux hommes, où l'on ne fait pas qu'« agiter le poil ». Nous nous occupons également des cheveux, nous prenons soin des visages, faisons des manucures et des sculptures de torses. Je peux vous garantir que les hommes qui ont goûté à l'expérience du poil sur le menton ne sont pas prêts à s'en débarrasser, ou alors de manière partielle seulement. Et ils ont besoin de notre expertise pour sublimer leur visage par la taille de barbe, le rasage ou le soin.

BEARDS: A MAN'S AFFAIR?

Ozkan Turak is a hairdresser and barber on rue du Faubourg-Saint-Denis in Paris.
"If you can shave a Turk, you can shave any man…"
(Mr. Turak's scissors don't stop working on a client's cut as his son translates from Turkish.)
Ozkan Turak set up shop in France 25 years ago.
He learned his trade in Turkey at the age of 15 when he would go to the hairdresser after school. In Turkey, all male hairdressers are barbers. Being a barber is a reputable occupation, like being a doctor or a tailor. "If you work in one of those fields, you're golden." His Parisian salon is exclusively for men. Following shifts in market demand, he recently began offering beard maintenance services in addition to full shaves.
Ozkan Turak is not very comfortable in French and transmitted his knowledge to Sarah through gestures. Shaving is first and foremost an action. "It's all in the arms." She observed, watched, asked questions, and worked hard to be accepted by male customers and to learn techniques such as removing cheekbone hair using string.

Ozkan Turak est coiffeur-barbier rue du Faubourg-Saint-Denis à Paris
« Si tu sais raser un Turc, tu peux raser tous les hommes… »
(Les ciseaux de M. Turak travaillent la coupe d'un client sans s'arrêter, pendant que son fils traduit du turc.)
Ozkan Turak est installé depuis vingt-cinq ans en France.
Il a appris le métier en Turquie, à quinze ans chez un coiffeur, après l'école. Les coiffeurs hommes y sont tous barbiers. Le métier de barbier y est un métier reconnu, comme médecin ou couturier.
« Si vous avez un tel métier, vous avez un bracelet d'or. »
Son salon parisien n'accueille que des hommes. Depuis peu, il propose non plus seulement le rasage intégral mais aussi l'entretien de la barbe, suivant ainsi l'évolution des demandes.
Ozkan Turak n'est pas très à l'aise en français, et il a transmis son savoir-faire à Sarah avec les gestes. Le rasage est avant tout un geste. « C'est un travail de bras. » Elle a beaucoup observé, regardé, posé des questions et travaillé pour être acceptée des clients hommes, et apprendre d'autres techniques comme l'épilation des pommettes au fil avec les dents.

In what ways is shaping a beard an art?

Shaving and shaping is metamorphosis. Successfully enhancing a man's face by working with facial hair is magical. Some men lack self-assurance and when you suggest that they wear a goatee, a mustache, or a beard in this way or that way, it gives them confidence. Don't forget that hair is an expression of virility and strength. Many men wear a beard to hide shyness, a skin flaw, a scar, or an aspect of their personality, thereby showing the world a different face. Not having facial hair may project an adolescent image that is a complex for many men. Imposing oneself through facial hair is to distinguish oneself from everyone else, to affirm one's personality.

Are there barbers who inspire you today? Who are your professional models?

My models are those who taught me this craft: Jean-Louis Bourrasseau – who was born to be a barber and who has passed on real values to me – and Ozkan Turak. I always admire my fellow barbers' work, which differs from my own. One must remain humble and be careful not letting success go to his head. Besides my old masters, I take my inspiration from my collaborators, but also from my clients. I exchange, I listen, I observe, and then, I do some testing with these hair enthusiasts. My circle, at La Barbière de Paris, and the people that help keeping it healthy: that is my muse. The recognition is, I hope, mutual, and I am very proud that such a perfect mix

En quoi tailler la barbe est-il un art ?

Raser, tailler, sculpter : c'est une métamorphose. Arriver à sublimer le visage d'un garçon en travaillant cette matière qu'est le poil, c'est une magie. Certains garçons ont peu d'assurance et quand vous leur conseillez de porter de telle et telle façon un bouc, une moustache ou une barbe, cela les met en confiance. Il ne faut pas oublier que le poil est une expression de la virilité et de la puissance. Beaucoup d'hommes portent la barbe pour cacher une timidité, un défaut de peau, une cicatrice ou encore un aspect de leur personnalité et montrer ainsi une autre facette au monde. Être imberbe peut donner un certain côté juvénile et devenir un réel complexe pour beaucoup. S'imposer avec le poil, c'est se distinguer des autres ; c'est affirmer sa personnalité.

Est-ce qu'il y a des barbiers qui vous inspirent aujourd'hui, et qui sont vos référents professionnels ?

Mes premiers référents ont été ceux qui m'ont appris mon métier : Jean-Louis Bourrasseau – un barbier-né qui a su me transmettre de vraies valeurs – Ozkan Turak. Je suis toujours admirative devant le travail de mes confrères, en France et ailleurs, car il est différent du mien. Il faut savoir apprendre à conserver une certaine humilité face à son succès. Outre mes pères formateurs, je puise mon inspiration chez mes collaboratrices et collaborateurs mais aussi auprès de mes clients. J'échange, j'écoute, j'observe et après je fais des tests avec ces passionné-e-s. Ma muse c'est mon cercle, c'est La Barbière de Paris et les personnes qui la font au quotidien.

of talent is taking over from Jean-Louis and Turak, not only in my eyes but also in the eyes of other professionals. Together with my collaborators, I aim at reviving this craft that was, alas, forgotten for three decades in France.

Compared to your fellow barbers, what do you think sets you apart in beard art?

My perspective as a woman makes the difference. The great designers in women's fashion are men. Being from the opposite sex brings a different perspective. In this men's trade, it was high time for a woman to show up and provide a new, gentle, and most importantly, original angle on hair.
Up until now, the techniques were not original at all.
We shaved to shave and we shaped to shape. It's easy to execute a daily task, but it takes a little craziness to change things. It's that craziness that will transform this ancestral action. The beard extensions that I've developed are extravagant. It's hard to imagine someone walking around with a two-foot-long beard, but when a man tells me that his beard doesn't grow longer than three-quarters of an inch because that's just how his hair is, I can install extensions that let him sport a six-inch beard.

What is the best advice that you've received for how to practice your art?

An important piece of advice for me is, "Love what you do." When you are passionate, challenges are easier to overcome and patience comes more naturally. Learning how to shave is dangerous, difficult, and long; it takes months of learning. I spent a long time watching my teachers and working with them before getting a chance to understand this craft. Loving your trade makes all the difference and pushes you to go beyond your limits.

Many beards have passed through your hands. Could you tell us about a few particularly special encounters?

A long time ago, a maharajah kissed my hand. I was in my salon in the 9th arrondissement. He came in with his white turban on his head and asked me to shape his beard. I understood that he had a special relationship with

La reconnaissance est – je l'espère – mutuelle et je suis fière que ce bel ensemble de talents prenne le relais de Jean-Louis et Turak, tant à mes yeux qu'à ceux des autres professionnels. Mon travail, aux côtés de mes collaboratrices et collaborateurs, vise, tous les jours, à faire renaître ce métier, perdu, hélas, pendant trois décennies en France.

Par rapport à vos confrères, qu'est-ce qui fait, selon vous, votre singularité dans l'art de la barbe ?

Sans vanité, mon regard de femme fait la différence. Les grands couturiers pour femmes sont des hommes. Être du sexe opposé oblige à un regard différent. Dans ce métier d'homme, il était grand temps qu'une femme arrive et apporte un souffle nouveau vis-à-vis du poil avec de la douceur, mais aussi et surtout de l'originalité et de la subtilité. Jusque-là, les techniques n'étaient pas du tout originales : on rasait pour raser, on taillait pour tailler. On peut accomplir un geste quotidien de façon simple mais il faut un grain de folie pour faire changer les choses. Folies qui transformeront ce geste ancestral. Les extensions de barbe que j'ai mises au point, c'est extravagant ; l'on n'imagine personne se promener avec une barbe de soixante centimètres. Maintenant, quand un homme me confie que sa barbe ne pousse pas plus que de quelques centimètres, faute à la nature de son poil, je peux lui poser des extensions pour qu'il arbore une barbe longue d'un double-décimètre.

Quel est le meilleur conseil que vous ayez reçu pour comprendre comment exercer votre art ?

Une phrase importante pour moi, c'est « aime ce que tu fais ». Quand on est passionné, les épreuves sont plus faciles à surmonter. La patience vient plus facilement. Apprendre à raser est dangereux, difficile et long. Ce sont des mois d'apprentissage. J'ai longtemps observé puis travaillé auprès de mes maîtres avant d'assimiler totalement cet art. L'amour du métier fait la différence. J'ai toujours eu ce besoin de repousser les limites.

De nombreuses barbes sont passées entre vos mains, pourriez-vous nous raconter quelques belles rencontres ?

Un maharadja m'a fait un baisemain, il y a longtemps. J'étais dans mon salon dans le IX^e arrondissement de Paris. Il est entré avec son turban blanc sur la tête et m'a demandé

his beard; it was very long and was like a set of jewels for him. We talked for a long time before I touched it. I worked delicately with scissors. I tried to enhance it through treatments and through the cut. When he left, I wanted to salute him with a strong handshake, as I do with all of my clients. Instead, he turned over my hand to kiss it. That was the first time anyone kissed my hand. It was such a majestic gesture and I got all red. I was deeply touched.

Could you name five ideal bearded men for us?
George Clooney irritates all of my clients with his perfectly grizzled three-day beard. Cyril Lignac who dares to wear a beard in a trade with demanding hygiene standards. Sébastien Chabal is a myth. For hipsters, he's a reference, although he isn't a hipster at all. Dali, a mythical mustache.

You also train future barbers. Do you see an evolution in your students' profiles?
Incredible. I'm on judging committees in schools. Three or four years ago, the first "pilo-facial" specializations were integrated

de tailler sa barbe. *J'ai compris qu'il avait une relation très particulière avec sa barbe, très longue, qui était comme une parure pour lui. Nous avons beaucoup discuté avant que je ne le touche. J'ai travaillé délicatement aux ciseaux. J'ai essayé de la sublimer, à travers des soins, à travers la coupe. Quand il est parti, je l'ai salué comme je fais avec tous mes clients : une poignée de main franche. Il a retourné alors ma main tendue pour me faire un baisemain. C'était mon premier. Le geste était tellement gracieux que j'en suis devenue toute rouge. Cela m'avait comblée et beaucoup émue.*

Pourriez-vous nous citer quatre barbus parfaits (ou presque) ?
George Clooney avec sa barbe de trois jours parfaitement grisonnante agace tous mes clients. Cyril Lignac, qui ose porter la barbe dans un métier à l'hygiène exigeante. Sébastien Chabal est un mythe. Pour les hipsters, c'est une référence, alors que ce n'en est pas du tout un. Et enfin, Dali, pour sa moustache mythique.

Vous formez également les futurs barbiers, est-ce que vous voyez une évolution dans le profil de vos élèves ?
Incroyable. Je suis jury dans les écoles. Il y a quelques années, trois ou

into professional hairdressing diplomas and I met a 100% female group of candidates for that specialization. More and more women want to take care of men because they have realized that it's not just about shaving a beard, but that there is also room for aesthetics. I started this and it's bearing fruit. I remember my first facial waxes: cheekbones, nose, ears, upper lip, glabella, philtrum. A small minority among my fellow barbers rejected my work. When I developed vapor shaving, I was told that I was deforming the trade, that I was "perverting" the barber's craft (laughs). Today, those techniques has entered in the customs. Mentalities change and limits move with innovations. My husband always told me, "Sarah, if people copy you, that means it's a good idea." We are now up to ten or so innovations at the Barbière de Paris. It's important to constantly innovate.

How do you view the future of Barbière de Paris?
A bright future, with a lots of projects, such as developing an international presence, opening new salons in Paris and elsewhere. I would love to bring the Barbière de Paris method to countries where it doesn't exist, and it's necessary. I would like to see a greatest representation of women in this field. I want to show our French savoir-faire in shaving to the Americans, British, Austrians, Brazilians, Koreans, New Zealanders… Like in haute couture, gastronomy, or oenology the sophistication and the finesse that are part of our national heritage make me want to, on the one hand, reveal and enhance the natural beauty of every man, and, on the other hand, contribute to make this craft recognized as a form of art. ✂

quatre peut-être, les premières options « pilofaciales » ont été proposées au brevet professionnel de coiffure. J'ai alors rencontré une section composée exclusivement de filles candidates à cette spécialité. Il y a de plus en plus de femmes qui veulent s'occuper des hommes. Parce qu'elles ont compris qu'il ne s'agit pas seulement de raser ou tailler des barbes, mais qu'on peut y allier les méthodes de l'esthétique. J'ai initié ce mouvement et cela porte ses fruits. Une faible minorité de mes confrères barbiers n'adhérait pas à mon travail. Quand j'ai mis au point le rasage à la vapeur, on m'a laissé entendre que je déformais le métier, voire le pervertissais (rires). Aujourd'hui c'est intégré dans les mœurs. Les mentalités changent et les limites bougent au gré des innovations. Mon mari m'a toujours dit : « Sarah, si tu es copiée, c'est que c'est bon. » Aujourd'hui nous sommes à une dizaine d'innovations de La Barbière de Paris. Il faut innover, sans cesse.

Comment voyez-vous le futur de La Barbière de Paris ?
Un bel avenir avec plein de projets : continuer à innover, nous déployer à l'international et inaugurer de nouveaux salons à Paris et ailleurs. J'aimerais faire connaître la méthode de La Barbière de Paris dans des pays où elle n'existe pas, et c'est nécessaire. J'aimerais voir davantage de femmes exercer… J'ai envie de montrer aux Américains, aux Anglais, aux Autrichiens, aux Brésiliens, comme aux Coréens et aux Néozélandais, notre savoir-faire à la française. Comme en haute couture, en gastronomie ou en œnologie, le raffinement et la délicatesse qui font notre patrimoine m'inspirent et me donnent l'envie, d'une part de révéler et sublimer la beauté de chaque homme et, d'autre part, d'élever mon métier de barbier au rang d'art. ✂

CREDITS

P1: © Mark Ryden • P2: © Zachari Logan • P4: © Laith McGregor • P6: Courtesy of Manchester Art Gallery • P7: © Private collection P8: courtesy of Galleria degli Uffizi, Florence • P9: TOP © 2014 photography by ArtMarie / IStock - BOTTOM © Hammer Films / Universal Pictures • P10-11: Private collection • P12: © Bequest of Miss Adelaide Milton de Groot (1876–1967), 1967 – Courtesy of the MET Museum • P14: Private collection • P16: © Franck Quitely • P18: © Motion Picture Associates (II) / Paramount Pictures • P20: © 1973 Marcel Gotlib • P21: © The Minneapolis Institute of Art impression • P22 LEFT © Getty Museum, Los Angeles - RIGHT © Private collection • P23: © Governorate of Vatican City State – Directorate of the Vatican Museums • P24: © Private collection • P25: TOP © Bettmann/CORBIS – BOTTOM © Private collection • P26-31: © Daniel Martin Diaz • P32-37: © Collection Jean-Marie Donat • P38-43: © Brian Hodges • P44-49: © Robert Marbury • P51-55: © Brendan Johnston • P56: © Marie Uribe • P58: © 2014 Balazs Solti • P60: Private collection • P61: ©Dargaud 1972 Charlier/Hubinon • P62: ©TomerHanuka 2016 • P63: Published in Le Journal de Tintin, le Lombard.© Hergé-Moulinsart 2015 • P64: © Carlos Costa • P65: © Alexis REAU / SIPA 2009 • P67-71: © Marie Uribe • P73-77: © Mimi Kirchner • P78-83: © Mulga the artist • P84-89: © Ella Masters • P91-95: © Brock Elbank • P96: © Pat Cantin • P98: Private collection • P100-101: © Private collection • P102: © Clément Lefevre • P103: © Ferdy Remijin • P105-109: © Olivier Flandrois • P111-115: © Laith McGregor • P117-125: © Zachari Logan • P126-131: © Pat Cantin • P132: © Aaron Smith • P134: © RyanJLane / IStock • P136: © Private collection • P137: © Courtesy of the Van Gogh Museum, Amsterdam (Vincent van Gogh Foundation) • P138: © Private collection • P139: © PA Photos • P140: © Mariteppo / IStock • P142-147: © Aaron Smith • P149-151: Courtesy of Boulogne-sur-mer Museum - Photographs © Philippe Beurtheret • P153-157: © RAS TERMS • P158: © Olaf Hajek • P160: © Monica Alexander • P163: © Stiftung Deutsches Historisches Museum, Berlin • P164: © Private collection • P165: courtesy of Skokloster Castle collection • P166: © Lauren Evans • P167: © The Gay Beards • P168-173: © Violaine et Jérémy • P174-179: © Geoffroy Mottart • P180-185: © Olaf Hajek • P186-191: © Dan French • P192-197: © Turkina Faso • P198: Free Spirit © MUA : Laura Galoyer – Stylism : Fraise au loup – Beard : La Barbière de Paris – Hair: Stéphanie G. – www.freespiritcrew.com • P200-206: © Private collection • P207: © Aaron McBride • : P209-213 © Mindo Cikanavicius • P214-217 et 219: © La Barbière de Paris / Free Spirit / Fraise au loup • P218: TOP: Free Spirit © MUA : Jelly – Stylism : Fraise au loup – Beard : La Barbière de Paris – Hair : Stéphanie G. – www.freespiritcrew.com – BOTTOM: Free Spirit © MUA : Mélissa Vignot – Stylism : Fraise au loup – Beard : La Barbière de Paris – Hair : Del'Hair – www.freespiritcrew.com • P221-225: © Mark Leeming • P226-233: © Erik Mark Sandberg • P234-239: © Takao Sakai • P240: Private collection • P242: © Londres National Portrait Gallery • P245: Private collection • P246-247: © Agency: BBDO New York – Illustration Cesar Finamori • P248: © Private Collection • P249: © OddLot Entertainment/Infinitum Nihil/Mad Chance/Mort Productions/ Lionsgate • P250-255: © Geoffroy Guillin • P256-263: © Pietro Sedda • P264-269: © Marc Johns • P270-275: © Hilbrand Bos • P276-277-278-281: © La Barbière de Paris, photographies by Didier Pazery • P282: © La Barbière de Paris / Free Spirit / Fraise au loup • P283 © Agence Reuters • P286: © La Barbière de Paris, photography by Nora Hegedus • French frontcover photography : © RyanJLane / IStock • English frontcover illustration : © Violaine et Jérémy • Backcover illustration : © Geoffrey Guillin

CERNUNNOS ROCKS / DANS LA MÊME COLLECTION

Collective – *Anatomy rocks*
Collective – *Anatomy rocks: The coloring book*
Collective – *Anatomy rocks: 30 deluxe postcards*
Horacio Cassinelli – *Beards rock: The coloring book*
Collective – *Beards rock: 30 deluxe postcards*

CERNUNNOS & FRIENDS / RETROUVEZ AUSSI...

Jason Edmiston – *Visceral*
Ryan Heshka – *Fatales*
Marion Peck – *Lamb Land*
Mark Ryden – *The Gay 90's portfolio*
Maly Siri – *Good girls & bad girls: The art of Pin-Ups*

First published in 2017 BY CERNUNNOS An imprint of Dargaud, 15/27, rue Moussorgski
75018 Paris, France / Publié pour la première fois en 2017 par CERNUNNOS, un label de Dargaud, 15/27, rue Moussorgski 75018 Paris
www.cernunnospublishing.com
ISBN: 978-2374950044 (us) / ISBN : 9782374950211 (fr)
© 2017 Cernunnos

All rights reserved. No part of this publication may be reproduced, stored in a retrieval system, or transmitted in any form or
by any means, electronic, mechanical, photocopying, recording, or otherwise, without prior consent of the publisher.
Tous droits réservés. Aucune partie de ce livre ne peut être reproduite, sous quelque forme que ce soit, sans l'accord exprès écrit de l'éditeur.
Director of publication: Rodolphe Lachat
Cernunnos logo design: Mark Ryden
Book design: Benjamin Brard
Traduction du français : Anna Howell et Talia Behrend Wilcox
Dépôt légal : septembre 2017

Printed in Italy / Imprimé en Italie